普通高等学校公共艺术课程系列教材

大学音乐鉴赏

第二版

余丹红 ◎ 主编

华东师范大学出版社
·上海·

图书在版编目(CIP)数据

大学音乐鉴赏/余丹红主编.—2版.—上海:华东师范大学出版社,2020
ISBN 978-7-5675-4062-0

Ⅰ.①大… Ⅱ.①余… Ⅲ.①音乐欣赏-高等学校-教材 Ⅳ.①J605

中国版本图书馆 CIP 数据核字(2020)第 028896 号

大学音乐鉴赏(第二版)

主　　编	余丹红
责任编辑	张　婧
特约审读	朱美玲
责任校对	徐素苗
版式设计	俞　越
封面设计	卢晓红

出版发行	华东师范大学出版社
社　　址	上海市中山北路 3663 号　邮编 200062
网　　址	www.ecnupress.com.cn
电　　话	021-60821666　行政传真 021-62572105
客服电话	021-62865537　门市(邮购)电话 021-62869887
地　　址	上海市中山北路 3663 号华东师范大学校内先锋路口
网　　店	http://hdsdcbs.tmall.com
印 刷 者	浙江临安曙光印务有限公司
开　　本	787 毫米×1092 毫米　1/16
印　　张	11.25
字　　数	194 千字
版　　次	2020 年 4 月第 2 版
印　　次	2025 年 7 月第 8 次
书　　号	ISBN 978-7-5675-4062-0
定　　价	35.00 元

出版人　王　焰

(如发现本版图书有印订质量问题,请寄回本社客服中心调换或电话 021-62865537 联系)

| 编委会 |

余丹红　　　王　佳
沈　菡　　　梅雪林
林尹茜

修订出版说明 | XIUDINGCHUBANSHUOMING

2019年4月,教育部发布了《关于切实加强新时代高等学校美育工作的意见》(以下简称《意见》),明确了高校美育要以艺术教育的改革发展为重点,紧紧围绕高校普及艺术教育、专业艺术教育和艺术师范教育三个重点领域,大力加强和改进美育教育教学。《意见》明确了高校美育的重要性,也为高校美育工作指明了方向。

针对高校普及艺术教育,《意见》中提到,各高校要明确普及艺术教育管理机构,把公共艺术课程与艺术实践纳入高校人才培养方案和学校教学计划,实行学分制管理。每位学生须修满学校规定的公共艺术课程学分方能毕业等。

为配合公共艺术课程的教学,进一步落实《意见》的精神,我社在原有的"普通高等学校公共艺术课程系列教材"的基础上,结合时代特点,进行修订再版,最终形成了这套全新的教材,包括《艺术导论》(第二版)、《大学音乐鉴赏》(第二版)、《大学影视鉴赏》(第二版)、《大学戏剧鉴赏》(第二版)、《大学美术鉴赏》(第二版)、《大学书法鉴赏》(第三版)、《大学戏曲鉴赏》(第二版)、《大学舞蹈鉴赏》(第二版),共八本,希望能为新时代高校美育工作尽一份绵薄之力。

<div style="text-align:right">
华东师范大学出版社

2019年8月
</div>

前言 QIANYAN

称音乐为心灵之友,能给人精神上的慰藉与支持,这绝非言过其实。音乐能表现语言所无法描述的那个层面,它如烟如雾,袅绕在心灵中最隐蔽的那些缝隙之间,使人感到妥贴的安慰与温暖。音乐使人们的情感世界更为丰富,更为精致微妙,也更为激情四溢。音乐如善解人意者,以美的形态与人相伴。通过对音乐的品鉴,听者可丰富自己的情感阅历,增加心灵的感悟能力,进而体会什么是美,什么是情,什么是爱……

人们若想成功地与音乐进行交流,就需要了解属于音乐本身的一套独立语汇体系,属于它自身的逻辑、语法与构成材料,以及许多约定俗成的原则……通过学习,我们可以步入音乐之门,成为音乐的知音,懂得它表达的方式与真正的意义所在,而不仅仅像个友善的旁观者,隐约地感觉到它的魅力,却无法真正接近与了解它。

世界浩大而多元,情感复杂而细腻,音乐也同样丰富多彩。它有着多种分类方式——常见的有按照地域、历史时期划分,也有按照音乐形式划分……所有这些不同种类的音乐,一起构成了一个平等而多元的音乐大世界。在这里,我们尊重各民族的音乐文化,我们包容世界各地不同的音乐文化。这些音乐都是在不同历史、文化背景下产生的不同情感表达方式、审美方式,甚至是生活方式。它们的并存说明了世界之博大,人类情感之丰富与多元。

世界也正是因为这些不同而精彩!

余丹红

2019 年 6 月 19 日,北京

目 录

（目录中带星号的为选学作品）

第一乐章　生命与爱,永恒的主题律动　·1·
　第一节　节奏　·3·
　　听赏　《秦王破阵乐》　·3·
　　　【链接】　1. 山西锣鼓与绛州锣鼓　2. 鼓的传说　·4·
　　听赏　《春之祭》　·5·
　　　【链接】　1. 斯特拉文斯基　2. 贾吉列夫　·6·

　第二节　旋律　·6·
　　听赏　《玫瑰玫瑰我爱你》　·7·
　　　【链接】　1. 陈歌辛　2. 百乐门　·8·
　　听赏　《妇女的爱情与生活》　·8·
　　　【链接】　1. 舒曼　·10·
　　　　　　　2. 声乐套曲　·11·

　第三节　和声　·11·
　　听赏　《我爱你》　·11·
　　　【链接】　贝多芬　·12·
　　听赏　《梦幻》　·13·
　　*听赏　《夏日时光》　·14·
　　　【链接】　格什温　·14·

　听与唱　·15·
　　《我爱你,中国》　·15·
　　《紫竹调》　·15·
　拓展与思考　·15·

第二乐章　内心的独白　　　　　　　　　　·17·

第一节　音色　　　　　　　　　　　　　　·19·

听赏　《海滨音诗》　　　　　　　　　　　·19·
　【链接】　1. 秦咏诚
　　　　　　2. 弦乐器　3. 小提琴　　　　　·20·

听赏　《牧神午后》　　　　　　　　　　　·21·
　【链接】　1. 管乐器　　　　　　　　　　·21·
　　　　　　2. 长笛　3. 德彪西　　　　　　·22·

听赏　《胡笳十八拍》　　　　　　　　　　·23·
　【链接】　1. 琴曲　2. 古琴　　　　　　　·24·

听赏　《教我如何不想她》　　　　　　　　·25·
　【链接】　1. 刘半农　2. 赵元任　　　　　·26·
　　　　　　3. 人声的分类　　　　　　　　·27·

听赏　肖邦《夜曲》　　　　　　　　　　　·27·
　【链接】　1. 夜曲与小夜曲　　　　　　　·27·
　　　　　　2. 肖邦　3. 特性小品　　　　　·28·

﹡听赏　《弥三郎节》　　　　　　　　　　·28·
　【链接】　三曲　　　　　　　　　　　　·29·

听赏　《二泉映月》　　　　　　　　　　　·29·
　【链接】　华彦钧　　　　　　　　　　　·30·

第二节　调式　　　　　　　　　　　　　　·30·

听赏　《索尔维格之歌》　　　　　　　　　·31·
　【链接】　1. 现代组曲　2. 格里格　　　　·32·
　　　　　　3. 大、小调式　　　　　　　　·33·

听赏　《三十里铺》　　　　　　　　　　　·33·
　【链接】　1. 山歌　　　　　　　　　　　·33·
　　　　　　2. 小调　3. 号子　　　　　　　·34·

第三节　力度、速度　　　　　　　　　　　·34·

听赏　《惊愕交响曲》　　　　　　　　　　·34·
　【链接】　海顿　　　　　　　　　　　　·35·

听赏 《舍赫拉查德》	· 35 ·
【链接】 1. 里姆斯基-科萨科夫	· 36 ·
2. 强力集团	· 37 ·
*听赏 《波莱罗》	· 37 ·
【链接】 拉威尔	· 38 ·

听与唱 · 38 ·
《重整河山待后生》 · 38 ·
《蓝花花》 · 38 ·
拓展与思考 · 39 ·

第三乐章　天人合一之境　· 41 ·

第一节　单音音乐　· 43 ·
听赏1 格列高利素歌　· 43 ·
听赏2 《长相知》　· 43 ·
　【链接】 汉乐府　· 44 ·

第二节　复调音乐　· 44 ·
听赏 《勃兰登堡协奏曲》　· 45 ·
　【链接】 1. 巴赫　· 45 ·
　　　　　2. 赋格　· 46 ·
*听赏 佳美兰音乐　· 46 ·
听赏 《调笑令·胡马》　· 50 ·
　【链接】 林华　· 51 ·

第三节　主调音乐　· 52 ·
听赏 《城南送别》　· 52 ·
　【链接】 李叔同　· 53 ·
*听赏 《圣母颂》　· 53 ·
　【链接】 舒伯特　· 54 ·
听赏 《天堂》　· 55 ·
　【链接】 1. 蒙古长调　· 55 ·

 2. 马头琴 · 55 ·

听与唱 · 56 ·
 《天边》 · 56 ·
 《落水天》 · 56 ·
拓展与思考 · 56 ·

第四乐章 动荡的社会,激情的乐章 · 57 ·

第一节 合唱音乐 · 59 ·

听赏 《怒吼吧,黄河》 · 59 ·
 【链接】 1.《黄河大合唱》 2. 冼星海 · 60 ·
听赏 《啊,命运》 · 61 ·
 【链接】 1.《卡米那·布拉那》(《布兰诗歌》) · 62 ·
 2. 卡尔·奥尔夫 · 62 ·

第二节 交响音乐 · 63 ·

听赏 《红旗颂》 · 63 ·
 【链接】 吕其明 · 63 ·
听赏 《第三交响曲》(《英雄交响曲》) · 64 ·
 【链接】 1. 交响乐的历史 · 65 ·
 2. 奏鸣曲式 · 66 ·
＊听赏 《第二钢琴协奏曲》 · 66 ·
 【链接】 拉赫玛尼诺夫 · 67 ·

第三节 民族管弦乐 · 68 ·

听赏 《彩云追月》 · 68 ·
 【链接】 1. 任光 2. 中国民族管弦乐队编制 · 69 ·
 3. 中国民族管弦乐队的演奏曲目 · 70 ·
听赏 《临安遗恨》 · 71 ·
 【链接】 1. 何占豪 · 72 ·
 2.《满江红》 · 72 ·
听赏 《夜深沉》 · 72 ·

【链接】　1.《击鼓骂曹》　　　　　　　　　　・73・
　　　　　　　2.《霸王别姬》　　　　　　　　　　・74・

听与唱　　　　　　　　　　　　　　　　　　　・74・
《松花江上》　　　　　　　　　　　　　　　　　　・74・
《长城谣》　　　　　　　　　　　　　　　　　　　・74・
拓展与思考　　　　　　　　　　　　　　　　　・74・

第五乐章　戏如人生,唱尽万千沧桑与悲欢　・75・
第一节　西方歌剧　　　　　　　　　　　　　　・77・
＊听赏　《奥菲欧》中的咏叹调　　　　　　　　　・77・
　　　【链接】　1. 蒙特威尔第　　　　　　　　　・77・
　　　　　　　2. 意大利正歌剧　3. 法国歌剧和吕利　・78・
听赏　《费加罗的婚礼》序曲　　　　　　　　　　・78・
　　　【链接】　1. 莫扎特　2. 咏叹调与宣叙调　・80・
　　　　　　　3. 意大利喜歌剧　　　　　　　　　・81・
＊听赏　《弄臣》选曲《女人善变》　　　　　　　・81・
　　　【链接】　威尔第　　　　　　　　　　　　・82・
听赏　《女武神》选曲《女武神之飞驰》　　　　　・82・
　　　【链接】　1. 瓦格纳　2. 主导动机　　　　・84・
　　　　　　　3. 路德维希二世　　　　　　　　　・84・

第二节　东方音乐戏剧　　　　　　　　　　　　・85・
听赏　《贵妃醉酒》　　　　　　　　　　　　　　・85・
　　　【链接】　1. 梅兰芳　2. 四大名旦　3. 皮黄腔・86・
听赏　《萧何月下追韩信》　　　　　　　　　　　・87・
　　　【链接】　1. 周信芳　2. 京剧行当　　　　・88・
　　　　　　　3. 京剧乐器　　　　　　　　　　　・89・
听赏　《牡丹亭》选段《原来姹紫嫣红开遍》　　　・89・
　　　【链接】　昆曲　　　　　　　　　　　　　・89・
听赏　《天上掉下个林妹妹》　　　　　　　　　　・90・
　　　【链接】　越剧　　　　　　　　　　　　　・91・

*听赏 《葵之上》　　　　　　　　　　　·92·
　　　　【链接】 1. 能剧　　　　　　　　　　·92·
　　　　　　　　2. 歌舞伎 3. 狂言　　　　　　·93·
　　　　　　　　4. 木偶戏　　　　　　　　　　·93·

　　第三节　音乐剧　　　　　　　　　　　　　·94·
　　　听赏 《巴黎圣母院》　　　　　　　　　　·94·
　　　　【链接】 《巴黎圣母院》中的歌曲　　　　·95·
　　　听赏 《西区故事》　　　　　　　　　　　·96·
　　　　【链接】 伯恩斯坦　　　　　　　　　　·98·

　　听与唱　　　　　　　　　　　　　　　　·98·
　　　《梨花颂》　　　　　　　　　　　　　　　·98·
　　　《飞飞曲》　　　　　　　　　　　　　　　·99·
　　拓展与思考　　　　　　　　　　　　　　·99·

第六乐章　大自然，乐意与诗意之源泉　　·101·

　　第一节　组曲　　　　　　　　　　　　　　·103·
　　听赏 《北方民族生活素描》　　　　　　　　·103·
　　　　【链接】 1. 标题音乐　　　　　　　　　·103·
　　　　　　　　2. 刘锡津　　　　　　　　　　·104·
　　　*听赏 《行星组曲》　　　　　　　　　　·104·
　　　　【链接】 霍尔斯特　　　　　　　　　　·105·

　　第二节　交响诗　　　　　　　　　　　　　·105·
　　　听赏 《前奏曲》　　　　　　　　　　　　·105·
　　　　【链接】 1. 李斯特　2. 奏鸣曲　　　　　·106·
　　　听赏 《查拉图斯特拉如是说》　　　　　　·107·
　　　　【链接】 理查·施特劳斯　　　　　　　·108·
　　　听赏 《荒山之夜》　　　　　　　　　　　·108·
　　　　【链接】 穆索尔斯基　　　　　　　　　·109·
　　　听赏 《江雪》　　　　　　　　　　　　　·109·

【链接】　朱践耳　　　　　　　　　　·111·

第三节　民族乐器独奏曲　　　　　　·111·
　听赏　《百鸟朝凤》　　　　　　　　　·111·
　　【链接】　唢呐　　　　　　　　　　·112·
　听赏　《秋湖月夜》　　　　　　　　　·112·
　　【链接】　笛子　　　　　　　　　　·113·
　听赏　《春江花月夜》　　　　　　　　·113·
　　【链接】　琵琶　　　　　　　　　　·114·
　听赏　《渔舟唱晚》　　　　　　　　　·115·
　　【链接】　古筝　　　　　　　　　　·115·

听与唱　　　　　　　　　　　　　　·116·
　《小草》　　　　　　　　　　　　　　·116·
　《贝加尔湖畔》　　　　　　　　　　　·116·
拓展与思考　　　　　　　　　　　　·116·

第七乐章　乡愁，一个延续千年的难解心结　·117·
第一节　电影音乐　　　　　　　　　·119·
　听赏　《海的尽头是草原》　　　　　　·119·
　　【链接】　1. 影视主题曲　　　　　　·120·
　　　　　　　2. 电影音乐的种类　　　　·120·
　听赏　《我心永恒》　　　　　　　　　·121·
　　【链接】　1. 詹姆斯·霍纳　　　　　·121·
　　　　　　　2. 苏格兰风笛　　　　　　·122·
　听赏　《酒干倘卖无》　　　　　　　　·122·
　　【链接】　《搭错车》（故事片）　　　·123·

第二节　艺术歌曲　　　　　　　　　·123·
　听赏　《思乡》　　　　　　　　　　　·124·
　　【链接】　黄自　　　　　　　　　　·125·
　听赏　《菩提树》　　　　　　　　　　·126·

【链接】 1.《冬之旅》 2. 声乐套曲　　·127·

第三节　室内乐及其他　　·128·
　听赏　《如歌的行板》　　·128·
　　【链接】 1. 柴可夫斯基　2. 弦乐四重奏　　·129·
　*听赏　《一个美国人在巴黎》　　·129·
　听赏　《第九交响曲》《自新大陆》　　·130·
　　【链接】 德沃夏克　　·131·

听与唱　　·131·
　《苏武牧羊》　　·131·
　《凤阳花鼓》　　·132·

拓展与思考　　·132·

第八乐章　永远的时尚，变幻的时尚　　·133·

第一节　舞曲　　·135·
　*听赏　《G大调第五法国组曲》（BW V812）　　·135·
　　【链接】《法国组曲》中不同种类的舞蹈音乐　　·136·
　听赏　《春之声》　　·138·
　　【链接】 1. 约翰·施特劳斯　2. 圆舞曲　　·138·
　听赏　《天鹅湖》　　·139·
　　【链接】 芭蕾　　·140·
　听赏　《自由探戈》　　·140·
　　【链接】 1. 皮亚佐拉　2. 探戈　　·141·

第二节　欧美风格流行音乐　　·142·
　听赏　《乡村路，带我回家》　　·142·
　　【链接】 1. 约翰·丹佛　2. 乡村音乐　　·144·
　听赏　《温柔地爱我》　　·144·
　　【链接】 1. 摇滚乐　2. 艾尔维斯·普莱斯里　　·145·
　　　　　　3. 甲壳虫乐队　　·146·
　听赏　《多美好的世界》　　·147·

【链接】　1. 路易斯·阿姆斯特朗　　　　　·147·
　　　　　　　2. 爵士乐　　　　　　　　　　·148·
🎵 听赏　《你鼓舞了我》　　　　　　　　　·149·
　　　【链接】　神秘园乐队　　　　　　　　·150·

第三节　中文流行歌曲　　　　　　　　　·151·
🎵 听赏　《男儿第一志气高》　　　　　　　·151·
　　　【链接】　1. 沈心工　　　　　　　　·152·
　　　　　　　2. 学堂乐歌　　　　　　　　·153·
🎵 听赏　1.《走在乡间的小路上》　　　　　·153·
　　　【链接】　校园歌曲　　　　　　　　　·154·
🎵 *听赏　《甜蜜蜜》　　　　　　　　　　　·154·
　　　【链接】　1. 港台地区流行歌曲　　　　·154·
　　　　　　　2. 邓丽君　　　　　　　　　·155·
🎵 听赏　1.《绿叶对根的情意》　　　　　　·155·
　　　　　2.《黄土高坡》　　　　　　　　　·156·
　　　　　3.《千万次地问》　4.《青藏高原》·157·
　　　　　5.《从前慢》　　　　　　　　　　·158·
　　　【链接】　大陆流行歌曲　　　　　　　·159·

听与唱　　　　　　　　　　　　　　　　·160·
《今夜无眠》　　　　　　　　　　　　　　　·160·
《爱的箴言》　　　　　　　　　　　　　　　·160·

拓展与思考　　　　　　　　　　　　　　·160·

后记　　　　　　　　　　　　　　　　　·161·

第一乐章 生命与爱,永恒的主题律动

主题乐思 节奏、旋律、和声

第一节 节奏

节奏是乐音时值有组织的顺序,是时值各要素——节拍、重音、休止等相互关系的结合。强弱、快慢、松紧是节奏的决定因素。其作用是把乐音组织成一个统一的整体。假如说音乐有一个起点的话,那么这个起点就是节奏的敲击。

听赏 《秦王破阵乐》

古老的黄河文化,铸就了动人心魄的民间艺术——山西锣鼓,它以粗犷、剽悍、雄奇的艺术特色,表现了黄河儿女纯朴、率直、豪迈的情怀。

《秦王破阵乐》是山西绛州鼓乐中最为出名的曲牌。相传,唐武德三年(公元 620 年),秦王李世民率军大破刘武周,收复并州、汾州两地。为庆祝胜利,当地百姓用民间锣鼓奏出了《破阵乐》,后经整理、发展,到了贞观元年,该作品重新排练并改名《秦王破阵乐》,其规模宏大,气势逼人,乐工多达 120 人,舞者身披银甲,手中持戟,全舞共分三折,每折为四阵,以往来击刺动作为主,歌者相和。后来,《秦王破阵乐》成为大唐国礼的一部分,逐渐在民间流传开来。该作品音乐以汉族清乐为基础,吸收龟兹乐因素,是中国历史上著名的传世之作。

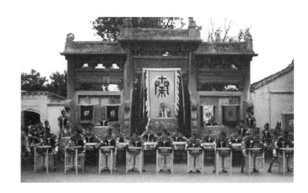

图 1-1 山西鼓乐

【例 1-1】

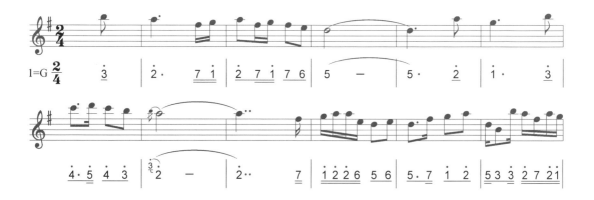

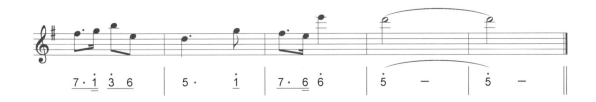

链接 1. 山西锣鼓与绛州锣鼓

　　山西是中国古代文明的发祥地之一,锣鼓文化的历史源远流长。传说当地最早的锣鼓艺术,是用于敬神祭祀活动的,如天旱求雨时,锣鼓手赤裸着身体擂鼓,以示虔诚。关于打击乐,当地还传说尧王把两个女儿嫁给舜后,每年农历三月初三女儿回娘家,四月初八再到婆家,当地百姓组织庞大的锣鼓队迎送,并相互竞赛,于是"威风锣鼓"应运而生。

　　山西锣鼓种类繁多,内容丰富,总体风格为节奏强烈明快、场面壮阔。其种类有"威风锣鼓"、"花敲鼓"、"瞪眼家伙"、"牙鼓"、"花鼓"、"转身鼓"、"扇鼓"、"黄河锣鼓"、"五虎爬山"、"太原锣鼓"等,达二十种之多,各具特色。

　　绛州鼓乐泛指山西新绛县流行的锣鼓乐、吹打乐,因新绛县昔称绛州,又以擂大鼓见长,得名绛州大鼓。新绛县有着演奏鼓乐的传统,鼓乐是民间文艺活动的主要内容,更是当地"社火"活动中最流行的节目之一。绛州鼓乐以擂大鼓、花敲干打、演绎故事为核心。特别是花敲干打,这种鼓乐的演奏者充分利用鼓的各个部位进行演奏,音响效果宏厚博大,气势磅礴恢宏,声韵铿锵有力,通过鼓槌运作的角度、速度、力度等多方位变化,调动演奏器具各个部位最佳音响,组成鼓乐典型语汇,并用肢体语言相辅,将表现的对象诉诸视听,一改单一的情绪性表达,演奏趋向叙事化、形象化,具有黄土地上特有的粗犷豪放风格和浑厚底蕴。

链接 2. 鼓的传说

　　《山海经·大荒东经》和《太平御览》582 卷引《帝王世纪》都记载了这样一则上古神话:黄帝得到了一种奇特的野兽,名夔,"以其皮为鼓,橛以雷兽之骨,声闻五百里,以威天下"。这里,夔并非实有的动物,而是像龙、凤、麒麟一样虚拟的动物。人们认为,夔这种动物神奇无比,用它的皮制作的鼓,其响声具有震慑力,可以除妖降魔,使人避灾趋利。这体现了古老的动物崇拜意识。

听赏 《春之祭》

芭蕾音乐《春之祭》由俄罗斯作曲家斯特拉文斯基于1913年完成,是20世纪西方音乐历史中的里程碑式作品。当时,人们普遍对原始艺术有着浓厚的兴趣,日本的版画、非洲的面具等都引起西欧艺术界的广泛关注。对遥远的过去进行艺术上的挖掘,正是《春之祭》中所要尝试的。当这部作品在法国香榭丽舍大街巴黎剧院的舞台上初演时,舞蹈演员们披着深褐色的粗麻袋,迈着粗野、生硬的舞步,伴着不和协、野蛮的音乐——长期以来养成的温文尔雅的芭蕾传统被《春之祭》彻底地践踏。这种反传统的、与当时观众所习惯的唯美风格相去甚远的表演引起了一场骚乱:①

"观众当时很快就分成两派,对这一芭蕾感到震惊的观众反对那些表示赞成的观众。一些贵夫人用她们在晚会上用的手提包捶打她们的邻座,而一些相貌尊贵的、留着小胡子的法国男人则用拳头相互殴打。没有参加斗殴的人在一边高声喊叫着,或者是表示他们对这一芭蕾的不赞成,或者是表示反对那些说不赞成的人。第一场开幕后不久,台下就大吵大闹起来了,没有任何人,甚至没有任何演员能够听见音乐的声音。尼金斯基站在舞台的一侧高声呼喊着拍子,以便舞蹈演员能够听到节拍。"

《春之祭》引起如此轰动的原因是多方面的,但节奏无疑是最重要的因素之一。《春之祭》共分两幕——"大地崇拜"和"献祭"。"被选中者的献身舞"是整部作品的高潮部分。舞蹈构思是被选为大地祭品的少女因惧怕而神思恍惚,于是跳起紧张、猛烈而粗犷的舞蹈,在疯狂的舞蹈之后倒地,纯洁的少女成了滋养大地的祭品。

【例1-2】

在这部作品里,节奏表现出十分不同寻常的效果,在音乐史中第一次在一首作品中以如此快的频率变换节拍,这种特殊的写作方式表现了极度骚乱不安的、令人眩晕的状态。

① 彼得·斯·汉森著:《二十世纪音乐概论(上册)》,孟宪福译,人民音乐出版社1981年版,第48页。

链接 1. 斯特拉文斯基

斯特拉文斯基(Igor Stravinsky，1882 年—1971 年)，美籍俄罗斯作曲家，早年入圣彼得堡大学学习法律，后师从里姆斯基-科萨科夫学习作曲。与著名艺术经纪人贾吉列夫合作的几部芭蕾作品均产生广泛影响，1939 年移居美国。其一生创作风格多变，作品涉及浪漫主义、原始主义、新古典主义、序列主义等多种流派，对 20 世纪西方音乐史产生了深刻的影响。其著名代表作有：《火鸟》《彼得鲁什卡》《春之祭》《士兵的故事》等。

图 1-2　斯特拉文斯基

链接 2. 贾吉列夫

图 1-3　贾吉列夫

贾吉列夫(Sergy Dighilev，1872 年—1929 年)，20 世纪俄罗斯最杰出的艺术经纪人，他经营的俄罗斯芭蕾舞团在西欧获得了极大成功，上升为世界上最具实力的舞蹈团。

贾吉列夫为斯特拉文斯基提供了最适合的音乐创作舞台，使其独到的天赋得以充分展示。此人在绘画领域也极具创意，主编了《艺术世界》杂志。他还以独到的眼光、强有力的经营手段，使俄罗斯圣彼得堡跻身世界艺术中心。他成功地策划了 20 世纪最重要的一些艺术事件，如原始主义芭蕾《春之祭》的演出等。贾吉列夫是 20 世纪音乐艺术生活中举足轻重的人物。

第二节　旋律

旋律是音高不同的一连串音符的连续进行，它们具备有组织的、可辨认的形态。每一首曲子都有着各自不同的组织结构，因此也就产生了千姿百态的无穷无尽的旋律。旋律往往具有种族和民族的特征，其不同的情感表达比较明显地在旋律中得以体现。

听赏 《玫瑰玫瑰我爱你》

歌曲《玫瑰玫瑰我爱你》由作曲家陈歌辛于20世纪40年代初创作,是电影《天涯歌女》的插曲。这首歌曲最先由当时只有16岁、被誉为"银嗓子"的国语流行歌曲红歌星姚莉演唱,20世纪50年代初由美国歌手弗兰克·林(Frankie Laine)翻唱并登上美国流行音乐的榜首,可谓是第一首在国际上流行的中国歌曲。美国歌手弗兰克·林在翻唱《Rose Rose I love you》时,运用了弹性的切分节奏,赋予它浓郁的乡村风格。

《玫瑰玫瑰我爱你》旋律轻松明快,开朗热情,它将江南的五声音调同爵士节奏相结合,体现出了中西文化的交融,这也是20世纪30年代、40年代上海流行音乐的特点。同时,它又将城市情怀和民族音调巧妙地汇成一体,表现了20世纪40年代初旧上海文化的都市情怀和都市节奏。

【例1-3】

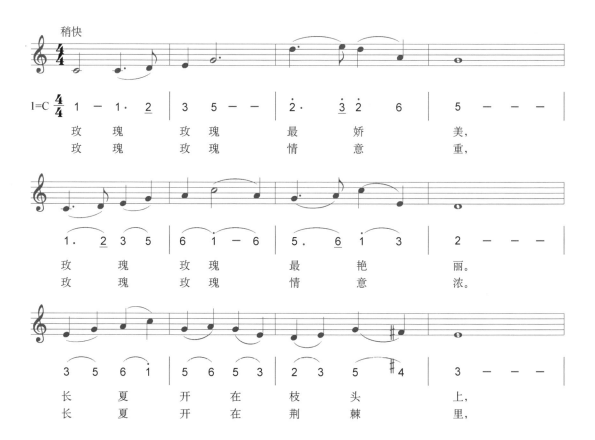

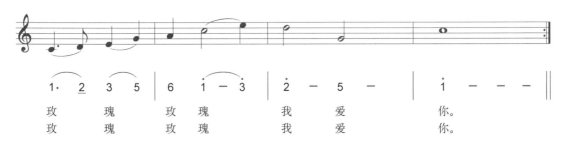

玫 瑰 玫 瑰 我 爱 你。
玫 瑰 玫 瑰 我 爱 你。

图 1-4 陈歌辛

链接 1. 陈歌辛

陈歌辛（1914 年—1961 年），中国当代著名歌曲作曲家。20 世纪 30 年代被誉为"音乐才子"，40 年代被赞为"歌仙"，50 年代初则被推为"中国的杜那耶夫斯基"。陈歌辛一生创作歌曲近两百首，在这些作品中，常洋溢着江南水乡的浓厚风情，许多歌曲至今仍在海内外盛唱不衰，其代表作有《玫瑰玫瑰我爱你》《蔷薇蔷薇处处开》《渔家女》《夜上海》《春之消息》《度过这冷的冬天》等。

链接 2. 百乐门

图 1-5 百乐门

1932 年，在上海静安寺附近，耸立起一座壮观的西式建筑——百乐门舞厅，由著名设计师杨锡设计，1931 年开工，一年后完工，共投资 60 万两现银。它楼高六层，楼顶设计为逐级上升的梯形结构，周围装饰有霓虹灯，左右两翼又置有通贯上下的灯柱，每当入夜便百灯齐明，从几里外的地方亦能清晰可辨。当时，百乐门是上海最豪华、最有人气的娱乐场所，无数社会名流、达官贵人出入其中，成为上海音乐生活的中心之一，被誉为"远东第一府"。

听赏 《妇女的爱情与生活》

《妇女的爱情与生活》是德国浪漫主义作曲家舒曼于 1840 年创作的声乐套曲之一。它以一位心地纯良、谦卑可爱的女人的爱情与婚姻生活为主线，深刻而生动地刻画了女人

一生中最重要的生活轨迹：从一位天真的少女，到可爱的妻子、幸福的母亲，直至悲哀的寡妇的人生历程。套曲的最后一首《你如今终于给我带来无限悲痛》，就是在女人失去伴侣之后的内心独白。缓慢的速度，宣叙风格的旋律，凝重的风格，将内心的沉痛刻画得入木三分。

套曲第8首《你如今终于给我带来无限悲痛》是非常典型的宣叙性旋律：

【例1-4】

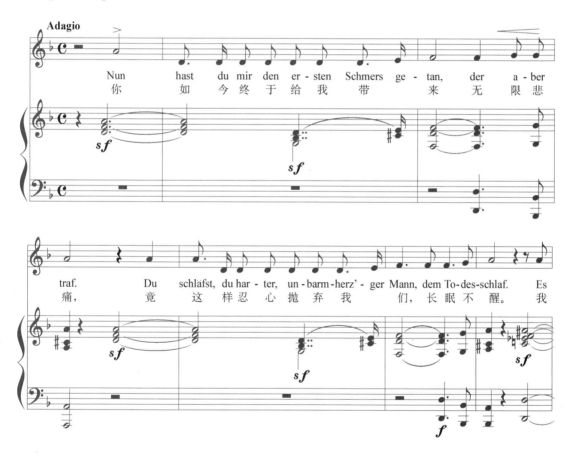

《你如今终于给我带来无限悲痛》最后部分的钢琴伴奏意味深长，它运用了套曲第一首《自从和他相见》中的音乐元素。在失去爱侣的痛苦中，女人仿佛又回到了少女时代，音乐再现了与爱人初次相见的那种甜蜜。然而，这种音乐的蒙太奇手法的运用，使原本十分可爱而充满憧憬的音乐变得万分苦涩，幸福成了永远不可企及的梦。在这里，体现了作曲家舒曼高超的刻画人物心理的技巧与细腻的艺术表现手法。

【例 1-5】

图 1-6 舒曼

链接 1. 舒曼

舒曼（Robert Schumann，1810 年—1856 年），德国浪漫主义时期著名作曲家、音乐评论家。他发展了舒伯特之后的艺术歌曲创作传统，并进一步丰富了钢琴伴奏的表现手法，巧妙地发挥了前奏、间奏和尾声的表现力，使伴奏部分有着更为深刻的艺术含义。舒曼以其深厚的文学功底而享有"诗人音乐家"的称号。作为音乐评论家，从 1835 年到 1844 年，他创办的《新音乐杂志》(Die Neue Zeitschrift für Musik)，对促进浪漫艺术的发展、推荐乐坛新人起到了重要的作用。其主要代表作品有：《狂欢节》《童年情景》《妇女的爱情与生活》《诗人之恋》《奉献》《核桃树》等。

链接 2. 声乐套曲

声乐套曲是由一组歌曲连接成的音乐统一体,以同一诗人的诗为歌词。声乐套曲中的歌曲虽然没有严格的承接关系,但它们均从不同侧面来阐释主人公形象,表现主人公的情感世界。声乐套曲一般应全套演唱,但有时亦可只演唱其中的一两首。贝多芬的《致遥远的爱人》是西方音乐史中第一部声乐套曲,舒伯特的《冬之旅》《美丽的磨坊女》,舒曼的《妇女的爱情与生活》《诗人之恋》等都是著名的声乐套曲。

第三节 和声

和声指的是两个以上不同的音按照一定的法则同时发声而构成的音响组合。和弦是和声的基本素材,是由三个或三个以上的音根据三度叠置或其他方法同时结合构成,这是和声的纵向结构;而和弦的先后连接则产生和声的横向流动。

听赏 《我爱你》

【例 1-6】

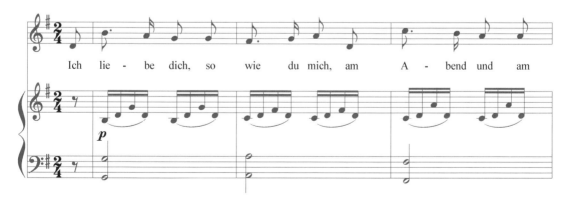

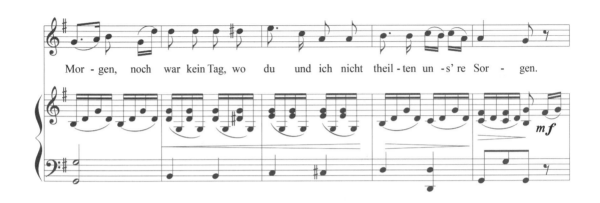

　　《我爱你》是贝多芬创作的艺术歌曲，是德国早期艺术歌曲发展轨迹中的重要标志性作品。无论是歌词还是旋律，它都朴实而深情、简洁而隽永地表达了对恋人的爱慕和思念之情，深刻而宽广地表达了人类丰富的精神世界。在该作品中，其和声进行体现了比较规范的古典主义和声原则，贝多芬以调性中的主、下属、属和弦为主，按照古典乐派严谨而典型的和声进行方式写作。同时，在自然和弦进行的基础上，加入了半音和弦，从而丰富了和声色彩，扩大了调性的表现力。

链接　贝多芬

图1-7　贝多芬

　　贝多芬（Ludwig van Beethoven，1770年—1827年），德国作曲家，音乐史中最杰出的代表人物之一。贝多芬自幼表现出非凡的音乐才能。后定居维也纳，在那里完成其一生最重要的创作与音乐活动。贝多芬一生坎坷，26岁时开始患耳疾，晚年失聪，只能通过谈话册与人交谈。但孤寂的生活并没有使他沉默和隐退，他坚守"自由、平等"的政治信念，通过言论和作品，为共和理想写下无数的不朽名作。

　　贝多芬的作品受18世纪启蒙运动和德国狂飙突进运动的影响，个性鲜明，较前人有了完全不同的精神风貌。在音乐表现上，他几乎涉及当时所有的音乐体裁；大大提高了钢琴的表现力，使之获得交响性的戏剧效果；又使交响曲成为直接反映社会变革的重要音乐形式。"英雄性"是他作品的最大的特点，奋斗向上的精神贯穿他的大部分作品。贝多芬把欧洲古典乐派推向新的高峰，并开辟了浪漫主义乐派个性解放的新方向，可谓"集古典主义之大成，开浪漫主义之先河"。贝多芬对西方音乐的发展有着举足轻重的作用，被后世尊称为"乐

圣"。著名代表作有：交响曲《英雄》《命运》《田园》《合唱》等，序曲《哀格蒙特》，钢琴奏鸣曲《悲怆》《月光》《暴风雨》《热情》，等等。

听赏　《梦幻》

《梦幻》是舒曼钢琴组曲《童年情景》（共13首）中的第7首。《童年情景》每首都有一个小标题，与内容贴切，内涵丰富。它是钢琴史上一部独特的作品，从题目来看是描写儿童生活，但本意却是一个成年人对他童年生活充满眷恋的回顾。因此，它表现的是一位音乐诗人如诗如梦的遥远记忆中的童年——美好、纯净，然而逝去不再返，因此也流露出无限的伤感与惆怅。

【例1-7】

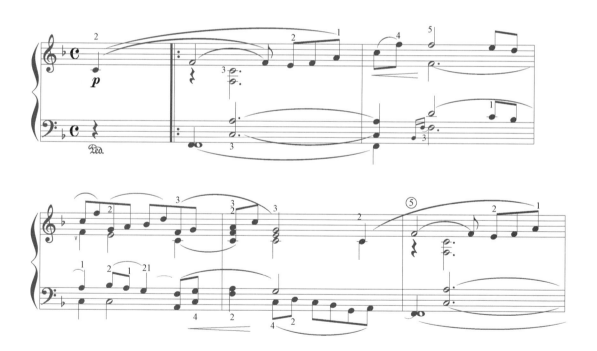

《梦幻》是《童年情景》中最为著名的一首。作品的主题简朴、温馨，具有十分动人的抒情风格。从和声风格上看，《梦幻》沿袭了古典主义乐派以主、下属、属这三个主要和弦为框架的特点。有所不同的是，浪漫主义时期色彩和声开始出现在某些重要结构位置上，如副属和弦的使用，给人以耳目一新的效果，这一切，使得抒情、伤感的浪漫主义气息更为浓郁。

听赏 《夏日时光》

《夏日时光》是美国作曲家格什温的音乐剧《波吉与贝丝》中的著名唱段。《波吉与贝丝》是一部描写美国社会底层黑人生活的歌剧,剧情取自于美国作家海华德的小说《波吉》。作品最大的特点是音乐素材取自黑人民谣和爵士乐,是美国音乐剧发展史上的里程碑式作品。

【例 1-8】

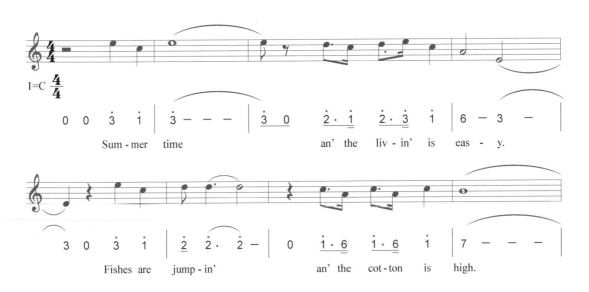

《夏日时光》是一首摇篮曲,歌词中温婉地唱出了家庭之爱与对孩子的慈爱之情,然而又透露出一种压抑的渴望,以及南方种植园沉闷而湿热的气氛。

图 1-8 格什温

链接 格什温

格什温(George Gershwin,1898 年—1937 年),美国作曲家。他打破了美国音乐界长期被欧洲主流音乐统治的局面,将美国流行的爵士乐风格运用在他的作品中,旗帜鲜明地彰显了作曲家的个性特征。他创造了交响爵士乐,形成美国音乐的特色之一。其代表作《蓝色狂想曲》被认为是"容许爵士乐从酒吧门里探出头来"的首次成功尝试。他的舞台剧与电影歌曲对后世产生了深刻的影响,其代表作有:《为君而歌》(*Of Thee I Sing*)、《波吉和贝

丝》、《蓝色狂想曲》、《一个美国人在巴黎》等。

听与唱：

我爱你，中国

1=F 4/4

瞿 琮 词
郑秋枫 曲

5 6 | 3· 5 1 7 6 1 | 5 - - 1 2 | 3· 6 5 3 2 1 | 3 - - 5 6 | 6· 5 7 6 7 1 | 2 - - 3 5 |

3 5 3 222 1 6 | 1 - - （主题片段）

紫竹调

1=C 2/4

传统民间音乐

舒缓地

6 6 1 | 5 3 | 6 6 1 | 5 3 | 2 3 5 | 2 1 6 | 1· 2 | 3 1 | 6 5 | 3 3 5 | 6 5 6 1 | 5 - （片段）

拓展与思考：

1. 节奏是音乐要素之一，生活中处处离不开节奏。试着寻找生活中的各种富有节奏感的场景。
2. 试了解国内外不同风格的打击乐，以及它们所蕴涵的文化内涵。
3. 试比较斯特拉文斯基与毕加索的创作态度之间的相似点。
4. 思考《春之祭》的音乐风格与第一次世界大战前的政治气氛的关系，了解文化艺术与政治的联系。
5. 试了解西方和声学发展的历史，并思考和声学对西方音乐的意义。

第二乐章
内心的独白

主题乐思 音色、调式、力度、速度

第一节　音色

音色指的是不同乐器或不同人声所发出的不同声音特性。不同的音色带有不同的气质和情感色彩，同样的音色在不同的音区也会产生十分微妙的变化。因此，音色的运用，是音乐创作中重要的技术之一。

听赏　《海滨音诗》

《海滨音诗》是一首小提琴独奏曲。在有如微微起伏的浪潮般的钢琴音型伴奏下，小提琴奏出百转千回、深情款款的主题旋律。音乐的中段以倾泻而出的激情，逐渐引入小提琴灿烂的华彩片段。在再现段落中，音乐浮现出第一主题那如诗如歌的咏唱，而音乐性格则逐渐趋于沉思，最后在遐想而略带梦幻的旋律中结束。

【例 2－1】

这是一首创作于 20 世纪 60 年代的小提琴独奏曲，曲式结构为复三部曲式。《海滨音诗》在展现小提琴辉煌技巧的同时，强调了演奏的歌唱性与抒情性。因而，作品呈现给听众的是神采飞扬的小提琴演奏技巧以及琴声传递出的万种柔情，并令人能充分想象大海的绮丽景色，从而使得整个作品凝结为借物咏怀的美丽诗篇。

链接 1. 秦咏诚

秦咏诚（1933 年—2015 年），作曲家，辽宁大连人。1956 年毕业于东北音乐专科学校作曲系，先后在辽宁歌剧院、辽宁乐团、沈阳音乐学院等单位任职。其音乐作品数量众多，涉及

图 2-1 秦咏诚

体裁广泛,尤其在旋律写作上有独到的审美品味。秦咏诚作曲的《我为祖国献石油》入选中宣部"庆祝中华人民共和国成立 70 周年优秀歌曲 100 首",声乐协奏曲《海燕》获第二届全国音乐作品(交响音乐)优良奖。其著名代表作包括歌曲《我和我的祖国》、小提琴曲《海滨音诗》、管弦乐《欢乐的草原》、电影《创业》的配乐等。

链接 2. 弦乐器

弦乐器泛指由弦振动而发音的乐器。西洋弦乐器指管弦乐团中的小提琴、中提琴、大提琴和低音提琴。弦乐队(String Orchestra)指只用上述乐器组成的乐队。

图 2-2 弦乐四重奏图片

链接 3. 小提琴

小提琴是弦乐族系中的高音成员,四根弦的定弦分别为 G、d1、a1、e2,其音域超过三个八度,是所有管弦乐队必不可少的乐器,常分为第一小提琴和第二小提琴两个声部,对应于乐曲中较高的两个声部。小提琴是最富有表现力的乐器之一,各种音乐文献中都有大量关于它的介绍和描述;它还拥有许多杰出的演奏家。

听赏 《牧神午后》

管弦乐作品《牧神午后》是法国印象主义作曲家德彪西根据象征派诗人马拉美的同名诗歌创作而成,于1894年12月首演。节目单上称:其音乐是对"马拉美的优美诗篇所作的非常自由的解释,始终同诗歌联系在一起"。

在马拉美原诗中,他用谜一般的语言描述了古希腊神话中半人半神的牧神潘在昏昏欲睡的午后,回想他追求心中渴慕的水仙女的情景。德彪西运用管弦乐语言,将原诗中那种朦胧、充满渴望、迷离恍惚、亦真亦幻的气氛表现得淋漓尽致。

《牧神午后》是德彪西最短的一首管弦乐作品,但其器乐组合是十分考究的,尤其令人称道的是其中三支长笛和竖琴的配合使用,形成作品中最为独特之处,仿佛是对牧神笛声的模仿,有着一种甜美、精致的气质,突出了感官的倦意和冥想的欲望。《牧神午后》是法国音乐史上里程碑式的作品。

【例2-2 《牧神午后》主题】

全曲基于以上主题多次反复,旋律进行略有变化,每次都有一些新的音色上的变化,其变幻的音乐色彩给人以无限的遐想。

链接1. 管乐器

管乐器泛指吹奏类乐器。西洋管乐器通常可分为铜管乐器和木管乐器两大类,其中铜管乐器主要有短号、小号、长号、圆号、大号等;木管乐器主要有短笛、长笛、双簧管、单簧管、大管、英国管等。管乐器可单独组成管乐队,常作为仪式典礼之用。同时,也是管弦乐队中不可或缺的重要组成部分。

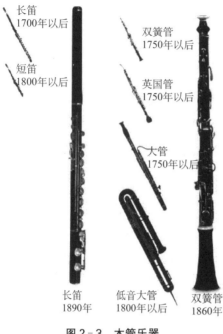

图 2-3 木管乐器

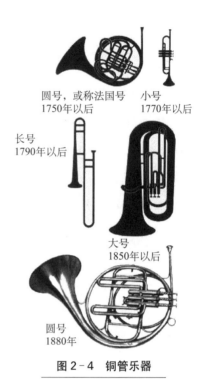

图 2-4 铜管乐器

图 2-5 长笛

链接 2. 长笛

一种有着悠久历史的管乐器，最初为木制，现用银或其他金属制。一般音域为三个八度，音色柔和纯美。

链接 3. 德彪西

德彪西（Claude Debussy，1862 年—1918 年），20 世纪法国作曲家、音乐评论家。11 岁进入巴黎音乐学院，后在穆索尔斯基、瓦格纳、东方佳美兰音乐、法国象征主义文学和印象派绘画风格等共同影响下，奠定了"印象主义"音乐的基础，形成了高度风格化的音乐语汇。其重要作品有：《牧神午后》《夜曲》《大海》《佩列阿斯与梅丽桑德》《意象》《月光》《雨中花园》《快乐岛》和《焰火》等。20 世纪初，他撰写了大量音乐评论文章，文集《克罗士先生——一个反对"音乐行家"的人》集中体现了他音乐评论直率有力的特点。德彪西的创作总结了欧洲音乐前一时代的成果，又为下一个新的时代开辟了道路，成为架通两个世纪的重要桥梁。

图 2-6 德彪西

听赏 《胡笳十八拍》

汉末,著名文学家、古琴家蔡邕的女儿蔡琰(文姬),在兵乱中被匈奴所获,留居南匈奴嫁与左贤王为妃,育有二子,后曹操派人把她接回。《胡笳十八拍》这首长诗即为她回归之后所作。

李颀有《听董大弹胡笳》诗:"蔡女昔造胡笳声,一弹一十有八拍,胡人落泪沾边草,汉使断肠对客归。"此诗就是对该曲气氛的总体概括,《胡笳十八拍》共十八段,音乐基本上用一字对一音的手法,全曲由宫、徵、羽三种调式组成,音乐的对比与发展层次分明,前半部分主要倾诉作者身在胡地时对故乡的思恋;后半部分则抒发作者惜别稚子的痛楚与悲怨。现有传谱两种,一是明代《琴适》(1611年刊本)中与歌词搭配的琴歌,其词就是蔡文姬所作的同名叙事诗;二是清初《澄鉴堂琴谱》及其后各谱所载的独奏曲,后者在琴界流传较为广泛,尤以《王知斋琴谱》中的记谱最具代表性。

【例 2-3】

《胡笳十八拍》全曲笼罩着一种凄凉的情绪,高则苍悠凄楚,低则深沉哀怨。郭沫若称其为"自屈原《离骚》以来最值得欣赏的长篇抒情诗"。

链接 1. 琴曲

琴曲为中国传统器乐曲,由古琴演奏。琴曲长短不一,短者一两分钟,长者几十分钟。琴曲结构通常由散起、入调、入慢、尾声等四部分组成。开始多为自由散板,称为"散起";随后"入调",展示音乐主题;高潮之后"入慢",进入新的境界;最后多以泛音结束,形成余音绕梁的意境效果。

琴曲众多,目前经常被演奏的曲目大约有五十余首,如《流水》《平沙落雁》《长门怨》《阳关三叠》《梅花三弄》《醉渔唱晚》《广陵散》《关山月》《渔樵问答》《潇湘水云》和《胡笳十八拍》等。

琴曲的演奏形式包括独奏、琴歌与合奏(琴箫合奏、琴瑟合奏、琴埙合奏以及琴与瑟、箫、笙、钟、磬等雅乐合奏)。近年来,齐奏也常见诸舞台。

图 2-7 古琴

链接 2. 古琴

古琴是中国最古老的弹拨乐器,有三千多年的历史,是中国古代地位最崇高的乐器,被后人誉为哲学性的艺术或艺术性的哲学,位居"琴棋书画"四艺之首,是古代文人的必修之技。《诗经》中就记载着"窈窕淑女,琴瑟友之""我有嘉宾,鼓瑟鼓琴"等句子。历史上的著名琴家有孔子、蔡邕、蔡文姬、嵇康、李白、杜甫、宋徽宗等。

古琴这一乐器充满着传奇的象征色彩:它长 3 尺 6 寸 5 分,代表一年有 365 天;琴面呈弧形,代表着天,琴底为平,象征着地,因而有"天圆地方"之说;古琴有 13 个徽,代表一年有 12 个月及闰月。古琴最初有五根弦,象征着金、木、水、火、土。周文王为了悼念他死去的儿子伯邑考,增加了一根弦,武王伐纣时,为了增加士气,又增添了一根弦,所以古琴又称"文武七弦琴"。

古琴有 100 多个泛音,这大概是世界上拥有泛音最多的乐器。古琴有自己的记谱方法——减字谱,至少有 1 500 多年的历史。我国现存有 150 多部古琴谱,含 3 000 多首琴曲。

听赏 《教我如何不想她》

《教我如何不想她》的歌词由刘半农于1920年9月所作,其时他在英国伦敦求学,诗里洋溢着白话文初创时期的新鲜、活泼、稚拙的气息。据说,刘半农就是在这首诗里创造了"她"字,用以指代第三人称女性。1926年,赵元任为这首诗谱曲。1936年,他亲自献唱,在百代唱片公司灌录了这首《教我如何不想她》的唱片,此后传唱一时,是当时最受年轻人青睐的流行歌曲之一。

《教我如何不想她》是一首优美深沉的爱情诗,此诗中的"她"有两重含义,表层含义是指恋人,深层含义代表了祖国。作者远在异国,把自己的祖国比喻为热恋的情人,表达了海外游子眷恋祖国的情怀。该曲的音乐十分委婉含蓄,简单朴素,每段有同有异,开始部分均有变化,尤其最后一段"枯树在冷风里摇",由原来的大调转入小调,而每段最后一句的"教我如何不想她"又归结到相同的旋律。

【例2-4】

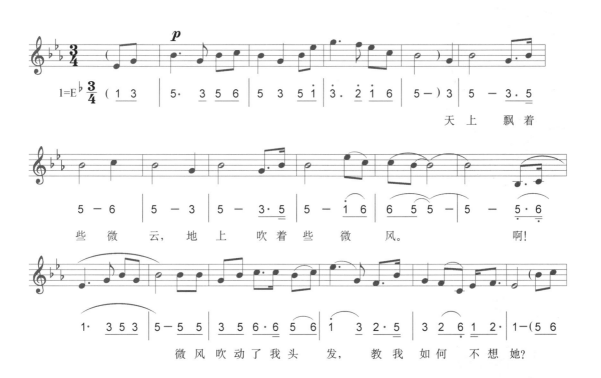

【例2-5】

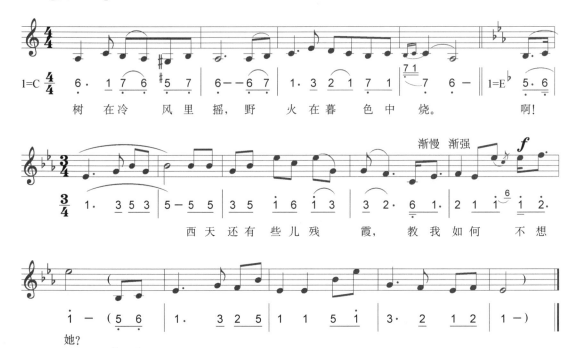

图 2-8 刘半农

链接 1. 刘半农

刘半农（1891年—1934年），原名刘复，1917年参加《新青年》编辑工作，是五四新文化运动的积极倡导者之一。出版的诗集中《瓦釜集》《扬鞭集》最为著名。其他著作有《半农杂文》《中国文法通论》《四声实验录》等，编有《初期白话诗稿》，另有译著《法国短篇小说集》《茶花女》等。

图 2-9 赵元任

链接 2. 赵元任

赵元任（1892年—1982年），语言学家、作曲家，中国现代语言学的重要奠基人之一。精通多门西方语种，掌握多种汉语方言，是公认的"语言奇才"。于1910年赴美留学，先后在康奈尔大学攻读数学学士和哲学硕士学位，1918年获哈佛大学哲学博士学位，后在中美两地执教并从事研究工作。赵元任在音乐、文学、科学等领域也卓有建树，由他谱曲的《教我如何不想她》等歌曲脍炙人口，至今仍广为流传。他是我国早期专业音乐创作的代表人物之一，他注

意到中国语言和中国音乐之间的特殊关系,第一个明确提出"中国化"的音乐发展道路,为"中国化"音乐发展观的实现,做了大量的创作实践。

链接 3. 人声的分类

人声可分为三类:男声、女声和童声。根据其音域又可分为:高音、中音和低音等。人声的音色是最富有表现力、最富有层次感的音色之一。

听赏　肖邦《夜曲》

(1) Op. 9 No. 2

这首降 E 大调夜曲由浪漫主义钢琴音乐作曲家肖邦所作,在轻柔而淳厚的伴奏之上,飘着如歌般优雅细腻的旋律。它是肖邦夜曲中最明朗,也是最平静的一首,几乎没有什么情绪上的强烈对比,只是从容地诉说着内心淡淡的愉悦之情。虽然在乐曲末出现一句比较热烈激情的音调,但马上又回到了安谧和恬静之中……

(2) Op. 48 No. 1

同样由肖邦创作的这首 C 小调夜曲却充满了戏剧性的激情,其音乐形象对比强烈,音乐的发展充满动力,情绪表达与叙事曲有着相近之处,只是没有叙事曲的篇幅那么宏大。第一段是宣叙性旋律,伴奏部分节奏严整均匀,八度低音的进行使乐曲带有一些严峻庄重的色彩,并隐含着一丝内心的痛楚。中段由 C 小调转入 C 大调,由圣咏式和弦构成,开始的几小节比较含蓄、柔和,之后音乐中蕴藏的力量开始逐渐聚集。这时圣咏式的和弦进行不再含蓄柔和,八度齐奏使得乐曲变得庄严宏大,雄壮有力。再现部由连续的三连音八度进行进入,主题在这里变成了饱含激情的诉说。在这首夜曲里,再现部不是第一段的重复,不再是开始时的哀痛之感,而是喷涌而出的无限激情,升华为一种慷慨激昂的宣言。

链接 1. 夜曲与小夜曲

夜曲(Nocturne)是欧洲浪漫派音乐中一种独特的器乐体裁,一般是钢琴独奏曲,由爱尔兰作曲家、钢琴家约翰·菲尔德首创(John Field,1782 年—1837 年)。夜曲形式自由,格调高雅,充满浪漫主义色彩,具有宁静、沉思的抒情特色,曲调富于歌唱性,往往有精致的装饰音,伴奏用琶音或和弦,适于表现含蓄而又富有情感色彩的内心独白。该体裁在肖邦的创作中达到极高的艺术成就。

小夜曲(Serenade)是向心爱的人表达情意的歌曲(或器乐作品)。起源于欧洲中世纪骑士文学,流传于西班牙、意大利等国。最初,小夜曲是青年男子夜晚对着情人的窗口倾诉爱情时所唱的歌,旋律优美、委婉、缠绵,常用吉他或曼陀林伴奏。还有个别小夜曲是在清晨唱的,如舒伯特的《听听云雀》。另一种小夜曲是器乐性的,是由室内乐队或管乐器演奏的组曲,风格近似遣兴曲或嬉游曲,盛行于18世纪中后期,专为晚间娱乐而作。

链接 2. 肖邦

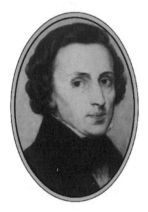

图 2-10 肖邦

肖邦(Fryderyk Franciszek Chopin,1810年—1849年),浪漫主义时期波兰作曲家、钢琴家。肖邦一生的创作领域主要是钢琴作品,他深入挖掘并丰富了钢琴作品的体裁和形式,其代表体裁有波兰舞曲、玛祖卡、夜曲、圆舞曲、练习曲、谐谑曲、叙事曲等作品共两百余首。肖邦的作品充分体现了浪漫主义特质,极具个性,和声语言新颖大胆,织体细腻而富有色彩,享有"钢琴诗人"之美誉。他深受祖国民族独立运动的影响,音乐创作植根于波兰民间音乐,具有深刻的民族性、思想性和崇高的革命性,表现出波兰人民强烈的爱国热情和对自由的渴望。

链接 3. 特性小品

特性小品(Character piece)是19世纪浪漫派音乐的重要体裁,通常指富于诗情画意和生活情趣的器乐小曲,主要是钢琴小曲。特性小品是一种由作曲家自由发挥想象力、个性化的作品,表现形式不拘一格。特性小品往往会有一个多少带点幻想性和文学性的题目,如:即兴曲、无词歌、夜曲、随想曲、幻想曲、前奏曲、间奏曲、船歌、摇篮曲、幽默曲、阿拉伯风格曲等。

* 听赏 《弥三郎节》

三味线(Shamisen)是日本最具代表性的传统乐器之一,源于中国的三弦。明朝初年,三弦传到琉球王国——冲绳,1562年再由琉球传到日本本岛,并正式改名为"三味线"。三味线最初用于民谣的伴奏,后来又用于木偶戏和歌舞伎的伴奏,并逐渐形成了以三味线为主体的"三味线音乐"。

《弥三郎节》原为日本青森县民谣,三味线演奏家上妻宏光的独奏版本非常有名。该音

乐采用都节调式写作而成,是典型的日本民间音乐风格。

在现代日本音乐生活中,三味线已经超越各种说唱音乐的范畴,与各种乐器组合综合运用,成为日本现代音乐生活中十分普及的一种乐器。

链接　三曲

三味线加上尺八和日本筝,被称为"三曲",是最典型的日本器乐组合形式,犹如三足鼎立,形成富有特色的日本传统音乐风格。代表作有《春之海》等。

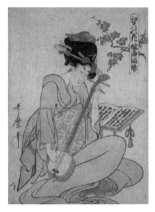

图 2-11　《三味线演奏者》喜多川歌麿　画

听赏　《二泉映月》

《二泉映月》由民国时期民间艺人华彦钧(又称"瞎子阿炳")所作。此曲原本并无标题,是阿炳在走街串巷途中信手拉奏而得。阿炳曾把它称作"自来腔",他的邻居们则叫它"依心曲"。后来,音乐学家杨荫浏、曹安和为此曲录音时联想到无锡著名景点"二泉",便命名为《二泉映月》。贺绿汀曾说:"《二泉映月》这个风雅的名字,其实与他的音乐是矛盾的。与其说音乐描写了二泉映月的风景,不如说是深刻地抒发了瞎子阿炳自己的痛苦身世。"

【例 2-6】

【引子】♩=48—53 [音乐主题] a

1=C 4/4

0.6　5 6 4 3 | 2 — 2.3　1 1 2 | 3.　5　6 5　6 5 6 1 |
　p　　　　　　　　　　　　　　mf

5.3　5　5 3　2 6　5 6 1 2 | 3.　5　2.3 5 1　6 2 3 5 | 1 — 1 6 1　3　3 2 |
　　　　　　　　　　　　　　　　　　　　　　　　　　　　　　　ff

全曲将主题变奏五次,随着音乐的陈述、引申和展开,情感得到更加充分的抒发。全曲速度变化不大,但力度变化幅度大,从 pp 至 ff。每逢演奏长于四分音符的乐音时,用弓轻重有变,忽强忽弱,音乐时起时伏,扣人心弦。曾有曲槐诗云:"石坎涌清流,积潭两眼秋。抚琴思明月,弹曲奏心愁。"这是对此曲的极好注解。

链接　华彦钧

图 2-12　华彦钧

华彦钧(1893 年—1950 年),民间艺人,小名阿炳,江苏无锡东亭人,自幼从其父学习音乐,中年时双目失明,在无锡市以沿街卖唱和演奏各种乐器为生。阿炳曾广泛学习各种民间音乐,能超脱狭隘的师承和模仿,根据自己对现实生活的感受,创作、演奏各种器乐曲。但其一生坎坷,流传于世的作品仅有二胡曲《二泉映月》《听松》《寒春风曲》;琵琶曲《大浪淘沙》《昭君出塞》《龙船》等。1950 年,他所演奏的六首乐曲被录音保留,并由中央音乐学院民族音乐研究所将其记录整理,编成《阿炳曲集》,由人民音乐出版社于 1956 年正式出版。

第二节　调式

若干高低不同的乐音,以其中最具稳定性的音为中心,按一定的倾向关系所组建的体系,叫作调式。一支旋律或一首乐曲总是以一定的调式为基础的。调式是音乐中各音的音高关系的组织基础,是音乐表现的重要手段之一。各个历史时期,不同民族的音乐往往具有不同的调式。

第二乐章
内心的独白

听赏 《索尔维格之歌》

《索尔维格之歌》由浪漫主义时期挪威作曲家格里格所作,选自为作家易卜生的戏剧《培尔·金特》创作的配乐音乐。格里格后来从配乐中选编了两套组曲,各包含四个段落。《索尔维格之歌》是第二组曲中的第四段落。

关于易卜生的这部戏剧,格里格曾在他《第二组曲》的扉页作了这样的概括说明:"培尔·金特是一个病态的沉溺于幻想的角色,成为权迷心窍和自大狂妄的牺牲品。年轻时他就有很多粗野、鲁莽的举动,经受着命运的多次捉弄。培尔·金特离家出走,在外周游一番之后,回来时已经年老,而回家途中又遇翻船,使他像离家时那样一贫如洗。在这里,他年轻时代的情人,多年来一直忠诚于他的索尔维格来迎接他,他筋疲力尽地把脸贴在索尔维格的膝盖上,终于找到了安息之处。"

【例2-7】

《索尔维格之歌》原为戏剧第四幕第十场配乐,描写了索尔维格坐在家门前,等候培尔·

金特的归来,她唱道:"冬去春来,周而复始,总有一天,你会回来。"编入组曲的这首乐曲,经作者改编为器乐曲。这首乐曲的旋律十分优美,开始时以和声小调阴郁而内敛的音乐表达了女主人公在无尽的等待中哀愁的心态;而第二部分通过同名大调的转换,使音乐凸现戏剧性的转变,表现了充满希望的憧憬,使前后音乐形象形成鲜明的对比。作品是整部组曲中的名篇,也是格里格最成功的作品之一。

链接 1. 现代组曲

组曲是由几个相对独立的乐章在统一艺术构思下排列、组合而成的器乐套曲。19世纪到20世纪的组曲称为新组曲或现代组曲。现代组曲常有比较鲜明的标题性,各乐章的体裁不限于舞曲,中间乐章常有调性的对比,但两端的乐章通常保持调性的统一。

现代组曲大致可以分为五类。

集锦式组曲:由配乐音乐、舞剧、歌剧、电影音乐或配乐诗朗诵等音乐中选出若干乐曲辑成。如格里格的《培尔·金特》组曲,比才的《阿莱城的姑娘》组曲,柴可夫斯基的《胡桃夹子》组曲等。

独立的标题性组曲:如里姆斯基科萨科夫的《天方夜谭》组曲,霍尔斯特的《行星》组曲等。

特性曲组曲:是19世纪出现的由一系列短小的生活风俗题材和标题性的特性乐曲组成的器乐组曲。如舒曼的《狂欢节》组曲、《童年情景》组曲,我国作曲家丁善德的《快乐的节日》组曲等。

民族风格的组曲:如德沃夏克的《捷克组曲》等。

仿古组曲:这类组曲19世纪已有,在20世纪受新古典主义思潮影响表现更为突出。如格里格的钢琴组曲《霍尔堡时代》等。

图 2-13 格里格

链接 2. 格里格

格里格(Edvard Grieg,1843年—1907年),浪漫主义时期挪威民族乐派代表作曲家。他的作品主要是钢琴抒情小品和声乐作品,在他的创作题材中,最突出的是以音乐表现了北国挪威壮丽、俊秀的自然风貌,通过民间音调和艺术提炼,借景抒情,把挪威的大自然和民间生活描绘成一幅幅色彩瑰丽、风格质朴的音乐水彩画。他为易卜生的幻想诗剧《培尔·金特》所作的配乐风靡于世,《A小调钢琴协奏曲》至今仍是很受欢

迎的协奏曲之一。

链接 3. 大、小调式

大调式是由七个音组成的一种调式,其中稳定音合起来成为一个大三和弦,其音乐色彩明朗。小调式同样由七个音组成,其中稳定音合起来成为一个小三和弦,其音乐色彩比较黯淡。大、小调式是广泛应用的调式体系。

听赏 《三十里铺》

【例 2-8】

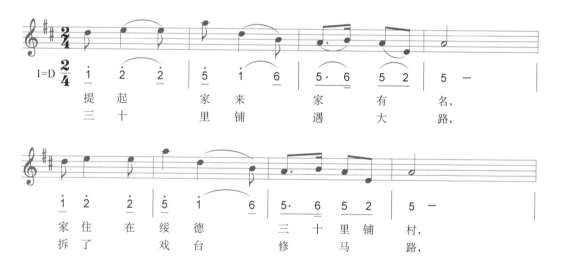

陕北绥德民歌《三十里铺》是一首信天游民歌,描写了情人在离别时的依依不舍之情。全曲结构简单,四个乐句串起几段歌词,虽然节奏舒缓,但曲调跌宕起伏,开阔舒展。歌词率直而委婉,强烈感人。地道的陕北口音唱出的凄美歌声,透出的是缠绵而纯真的爱情,是民歌中最为动人的经典情歌之一。

链接 1. 山歌

山歌一般指人们在上山砍柴、野外放牧、农田耕作等劳动中,为抒发感情、遥相对答、消除疲劳或传递情谊而编唱的民歌。音乐性格大多热情奔放,艺术表现形式自由、质朴,即兴性强。山歌的种类繁多,分布很广。南方地区有"客家山歌""柳州山歌"等;北方地区有"花

儿""信天游"等。

链接 2. 小调

小调一般指流行于城镇集市的民间歌舞小曲,大多具有结构均衡、节奏规整、曲调细腻等特点。小调分布广泛,几乎遍及中国大多数汉族地区,又以黄河下游的山东、河北,长江下游的江苏等地在数量和品类上更具代表性。

链接 3. 号子

号子一般是指和劳动节奏密切结合的民间歌曲,亦称劳动号子。它产生于体力劳动过程之中,直接为生产劳动服务,真实地反映着劳动状况和生产者的精神面貌。号子音乐性格坚毅质朴、粗犷豪迈,节奏富有律动性。

第三节　力度、速度

音乐中,音的强弱程度叫力度,音乐进行的快慢叫速度。音乐的速度、力度与乐曲的内容有着密切的关系,两者与音乐要素中的其他各要素配合应用,对表达音乐的情绪、塑造音乐形象起着重要作用。

听赏　《惊愕交响曲》

《惊愕交响曲(第九十四)》由奥地利古典主义作曲家海顿创作。《惊愕交响曲》极富特色,尤其以第二乐章著称于世,其中包含了标准的海顿式幽默个性和灵活机智的奇想:该曲第二乐章在极弱力度的一大段主题陈述之后,在最后一个音奏出了乐队全奏的特强和弦,对于当时习惯于温文尔雅音乐的人们而言,这种力度突变的极端变化显得过于刺激,使他们大受惊吓,由此该交响曲得名"惊愕"。

【例 2-9 《惊愕交响曲》第二乐章】

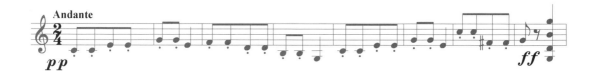

第二乐章主题先由弦乐奏出,反复后,力度更轻,在气若游丝之际,突然爆发一声强烈的乐队全奏。这种突兀而又不失幽默感的设计受到当时听众的热情欢迎,常常被要求反复演奏两次。这是海顿奏鸣曲中最出名的慢板乐章。

图 2-14 海顿

链接　海顿

海顿(Joseph Haydn,1732 年—1809 年),奥地利作曲家,维也纳古典乐派代表人物之一。海顿长期服务于贵族宫廷,为埃斯台哈奇公爵家族写作了大量的音乐作品。

海顿个性开朗幽默,音乐风格也如其人,充满乐观和朝气。他一生的创作几乎涉及所有创作领域,尤其以在交响乐和弦乐四重奏方面的杰出贡献而被誉为"交响乐之父"和"弦乐四重奏之父"。他的代表作有 104 部交响乐,以《告别交响曲》《牛津交响曲》《惊愕交响曲》等最为著名,四重奏有《皇帝》《云雀》等,他的清唱剧《创世纪》《四季》也是传世名作。

听赏　《舍赫拉查德》

这是俄罗斯作曲家里姆斯基-科萨科夫根据阿拉伯著名典籍《一千零一夜》的故事而创作的交响组曲,音乐由故事中的一些画面和人物形象组成,其中有柔弱美丽而聪明过人的王后,凶暴的苏丹王,还有风俗性的趣闻、幻想性的自然,等等。所有的一切洋溢着一种诗意、浪漫主义的细腻情感以及东方神话故事的神秘色彩。

【例 2-10　主导动机和苏丹王动机】

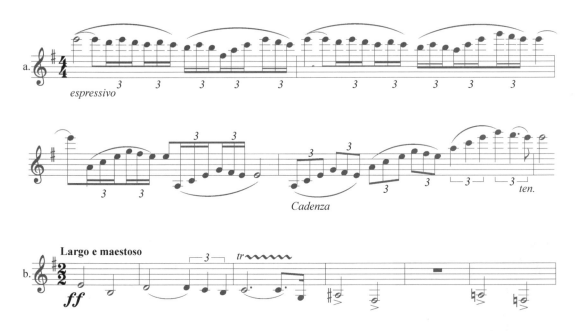

这套组曲包含四个相对独立的乐章,各自描绘一个画面,彼此之间没有共同的情节联系。因此,作者运用两个类似于主导动机的主题,相互交替或反复地在这些乐章中出现,促成全曲的发展。其中一个音乐形象代表王后舍赫拉查德,这个主题由小提琴奏出,以靓丽清澄的竖琴伴奏。旋律进行有着很多装饰,富有幻想色彩,且非常温柔。其力度很弱,既有点怯生生,又蕴含着一种以柔克刚的力量。另一个形象代表苏丹王,这个主题在作品中的每一次呈现,都变换着不同的色彩——开始时,乐队齐奏,音响威严而雄浑。而在第四乐章中,音响的力度减弱,直至最后的低音弦乐奏出轻柔的音响,表示他已经完全被王后所感化。

链接 1. 里姆斯基-科萨科夫

图 2-15　里姆斯基-科萨科夫

里姆斯基-科萨科夫(Rimsky-Korsakov,1844 年—1908 年),俄罗斯作曲家,"强力集团"成员之一。曾是俄国海军军官,后从事专业音乐教育,任职于彼得堡音乐学院,对音乐理论有着精深的研究,并成为历史上最优秀的配器大师之一。他的音乐风格轻快、明丽,富于色彩性和幻想性,旋律精致,具有民间特色,特别是在管弦乐法上的成就,直接影响了斯特拉文斯基等后世作曲家。他的代表作有《第一交响乐》《萨特阔》《舍赫拉查德》《金鸡》《西班牙随想曲》等。

链接 2. 强力集团

 浪漫主义时期俄罗斯民族主义作曲家小组的名称，又称"五人团"，由五位著名音乐家组成：巴拉基列夫、居伊、里姆斯基-科萨科夫、穆索尔斯基、鲍罗丁。除巴拉基列夫之外，其他几位均为业余作曲家，但他们的创作极具天赋，往往采用俄罗斯民间音乐中的基本要素，音乐色彩绚丽多姿，体现了浪漫主义时期民族乐派的典型特点。其创作风格不仅启发了后来的俄罗斯作曲家，而且还产生了深远的世界性影响。

* **听赏 《波莱罗》**

 这首作品是拉威尔在 1928 年为西班牙芭蕾舞女演员伊达·鲁宾斯坦所写的一首舞蹈音乐。《波莱罗》是一种西班牙舞曲。其舞蹈步法及动作复杂而灵巧，有时突然止步，用一臂举在头顶作拱手状。音乐为中速的三拍子，以响板伴奏。

【例 2-11】

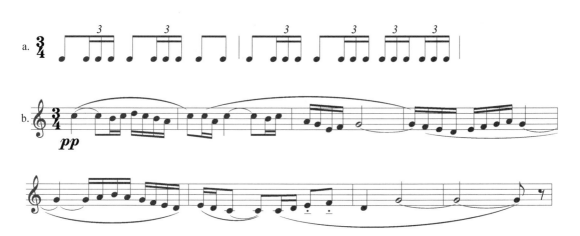

 这首作品是音乐史上的奇迹之一：全曲以一个简单的 17 小节的主题为基础，连续反复九次，既不展开也不变奏；节奏自始至终完全相同，节拍速度不变；全曲始终在 C 大调上进行，只是最后的两小节才转调；舞曲自始至终只有力度呈现渐强的变化。拉威尔通过别出心裁的配器法铸造了作品独特的效果：在小鼓无休止的三拍子节奏背景上，主题依次在长笛、单簧管等乐器上展开，之后主题的每一次反复便加入新的乐器或是不断地更换乐器，使音色不断变化，音乐的力度也不断加强，逐步达到轰鸣的效果。最后，在以压倒一切的力量奏出

尾声以前,音乐突然滑进了 E 大调(旋律大调),造成了和单纯的手法完全不相称的独特效果。在震耳欲聋的音响效果中将作品推向了极致。

《波莱罗》是拉威尔的最后一部舞曲作品,也是他舞蹈音乐方面最优秀的一部作品,同时还是 20 世纪法国交响音乐的一部杰作。

链接　拉威尔

图 2-16　拉威尔

拉威尔(Maurice Ravel,1875 年—1937 年),法国作曲家。早年就读于巴黎音乐学院,学习期长达 16 年之久。后一直从事作曲工作,先后受福列、德彪西以及俄罗斯民族乐派影响,作品构思新颖,和声色彩鲜明,节奏自由,结构严密。尤其是他的配器,可谓玲珑剔透,炉火纯青。他尊重古典形式,常用舞蹈节奏,和声技术独特,作品精雕细琢。主要作品有钢琴组曲《库泊兰之墓》《波莱罗》《孩子与魔术》《圆舞曲》《左手钢琴协奏曲》《小提琴奏鸣曲》以及艺术歌曲多首。他是音乐史上著名的配器大师之一,曾将穆索尔斯基的《图画展览会》改编为管弦乐曲。

听与唱:

重整河山待后生

1=G 4/4

林汝为 词
雷振邦等 曲

3 - 1 2 | 5· 4 3·2 1 | ³⁄ₜ 2 - - | 3 - ⁵⁄ₜ 3·2 17 | 6 - - - | 6 1 3 5

6 56 76 5 - | 5 - - - | (片段)

蓝花花

1=F 2/4
稍慢

陕北民歌

67 665 | 67 6̂ | 5·6 32 | 16· | 2·3 55 | 36 53 | 2321 65 | 6 - ‖

拓展与思考：

1. 试了解古琴音乐的文化内涵，比较中国古典音乐与西方艺术音乐在表达、审美上的区别。

2. 了解中国艺术歌曲的发展历程、代表作家及作品。

3. 《二泉映月》被改编为不同的音乐形式进行演奏（唱），谈谈你比较喜欢哪种音乐形式并阐述理由。

4. 试分析欧洲浪漫主义时期一些篇幅较小的音乐体裁得以繁荣的原因。

5. 分析电影《大腕》中的"哀乐"片断，谈谈速度变化与总体音乐情绪之间的关系。

第三乐章
天人合一之境

主题乐思 单音音乐、复调音乐、主调音乐

第一节 单音音乐

单音音乐是指不论一人还是多人参加演唱、演奏,都使用同一个声部,没有和声与对位,而仅有一条单独旋律线的音乐。这是最古老的音乐形态,也是古代东、西方音乐的基本织体表现形式。

听赏 1 格列高利素歌

公元6世纪,格列高利一世为统一仪式音乐,特征集各地仪式音乐汇编成册,统一应用,被称为"格列高利素歌"(Gregorian Chant)。

最初,素歌是纯粹的男声演唱的单音音乐,无器乐伴奏,歌词全部用拉丁文演唱。音乐风格庄严肃穆,速度缓慢,没有装饰音和变化音。由于节奏自由而带来的飘浮感和神秘的氛围,在特殊的建筑环境中可以产生精神的升腾感。这种建立在中古调式之上的音乐形式,成为后世作曲家们无穷的旋律源泉,对后人的音乐创作产生了不可估量的影响。如巴赫的众赞歌、柏辽兹《幻想交响曲》最后乐章中的《愤怒的日子》等,都引用了格列高利素歌中的旋律。

【例 3-1】

听赏 2 《长相知》

《长相知》,歌词选自汉乐府《上邪》。这是一首惊世骇俗的情歌,是女主人公忠贞刚烈的自誓之词。此诗自"山无陵"开始,连续用了一系列自然界中不可能发生的事,来表明生死不

渝的爱情,充满了磐石般坚定的信念和火焰般炽热的激情。全诗准确地表达了热恋中人特有的心理,新颖泼辣,感人肺腑。相比较于歌词的决绝,音乐则较为柔和,采用了民间戏曲行腔的委婉性,十分贴切地表达了外柔内刚的女性气质。

【例3-2 《长相知》】

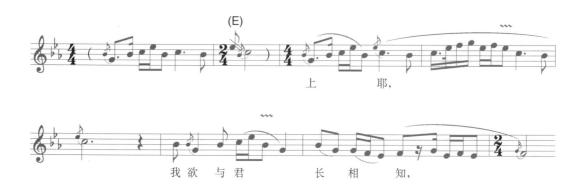

链接　汉乐府

秦代开始设乐府,是专门管理乐舞演唱教习的机构。汉武帝时重建乐府,其职责是采集民间歌谣或文人的诗来配乐,以备朝廷祭祀或宴会时演奏之用。它搜集整理的诗歌,后世称之为"乐府诗"或"乐府"。

汉乐府是继《诗经》之后,古代民歌的又一次大汇集。乐府开创了诗歌现实主义的新风,其中女性题材作品占重要位置。汉乐府用通俗的语言构造贴近生活的作品,采用叙事写法,刻画人物细致入微,创造人物性格鲜明,故事情节较为完整,并由杂言渐趋向五言,是中国诗史五言诗体发展的一个重要阶段。汉乐府在文学史上有极高的地位,与诗经、楚辞成鼎足之势。代表作有:《陌上桑》《孔雀东南飞》《上邪》等。

第二节　复调音乐

复调音乐是指几个同时发声的人声或器乐声部对位性地结合在一起的音乐,是一个相对于单音音乐和主调音乐而言的织体概念。复调音乐的黄金时代是13

世纪至 16 世纪。此后,复调创作手法仍被广泛运用于创作中。

听赏 《勃兰登堡协奏曲》

《勃兰登堡协奏曲》是巴洛克时期德国作曲家巴赫于 1721 年创作的六首乐队协奏曲,因其题赠给勃兰登堡侯爵路德维希,故而得名《勃兰登堡协奏曲》。

《勃兰登堡协奏曲》是巴洛克协奏曲的代表性作品,也体现了巴赫复调艺术的精湛技艺。每首作品都由三个乐章组成:第一乐章主题鲜明、发展有力;第二乐章简洁舒缓;第三乐章轻快自如、富有活力。每个乐章相互呼应,具有统一的风格。

【例 3-3 《第一勃兰登堡协奏曲》(F 大调,BMV 1046)】

在这首作品中,巴赫展示出了超群的音乐技巧与表现力。除弦乐器组外,还有六件管乐器(三支双簧管、两把法国号、一支大管),以及一把高音小提琴。因此,这首协奏曲在音色与织体上成功地呈现复调艺术的纵横交错、光影组合,使作品在整体气势上更为宏伟。

链接 1. 巴赫

图 3-1 巴赫肖像

巴赫(Johann Sebastian Bach,1685 年—1750 年),巴洛克时期德国作曲家、管风琴演奏家。巴赫的创作以复调手法为主,构思严密,富于哲理性和逻辑性,并在德国民族音乐的基础上,集 16 世纪以来荷兰、意大利和法国等国音乐之大成,达到巴洛克音乐发展的顶峰。其作品对近代西方音乐具有深远的影响,故此巴赫有着"音乐之父"的称谓。

作为杰出的作曲家,巴赫的音乐绝大部分以严谨的复调写

成,其中每根线条条理清晰、脉络明显,既有独立的生命,又是整体结构中的有机组成部分之一。他的乐曲在整体结构上严谨而完整,往往具有宏大的幅度和宽广的气息,常令人联想到同时代的巴洛克式建筑:体积宏大、结构严密、比例对称而均衡,同时还富有鲜明的对比以及华美、壮观的装饰。

巴赫一生作品浩如烟海,流传下来的就有 500 多首,主要有:200 多部宗教及世俗"康塔塔",若干部宗教《受难曲》《弥撒曲》等,其代表性的作品有《B 小调弥撒曲》《平均律键盘曲集》《创意曲集》《古钢琴组曲》,小提琴奏鸣曲和大提琴无伴奏奏鸣曲,管弦乐《勃兰登堡协奏曲》《托卡塔与赋格》等大量管风琴曲,以及晚年的音乐理论著作《赋格的艺术》等。他的这些作品对欧洲近代音乐的发展产生了极其深远的影响。

链接 2. 赋格

复调音乐的一种形式。"赋格"(Fugue)为拉丁文"fuga"的音译,原词为"追逸"之意,曾译为"遁走曲"。赋格由几个独立声部组合而成,先由某一声部奏出主题,其余各声部先后作模仿。各声部此起彼伏,犹如问答,同一声部前后两个主题之间可出现副题,主题先后在各声部出现,成为呈示段。而不包含主题的段落,谓之插句。中间的呈示段出现频繁的转调,最后的呈示段回到主调,曲终往往会有尾声。赋格的结构多变,具有严格的规范,需要高超的作曲技巧。在巴赫的音乐创作中,赋格艺术达到了巅峰状态,如他的《十二平均律钢琴曲集》,每一首作品都包括相对自由的前奏曲与逻辑严密的赋格,两者联合成套,体现了一张一弛的辩证关系。

* 听赏 佳美兰音乐

佳美兰(Gamelan)是印度尼西亚的传统音乐形式,是由多种带音高的打击乐器和其他乐器合奏(有时加入演唱声部)的多声音乐。在其复杂交错的织体中,可以划分为四个不同的音响层次。第一层是核心旋律层,通常是由四个金属排琴分别在四个不同八度上击奏出来;第二层是装饰变化旋律层,由共鸣箱金属排琴、木琴、排锣等旋律性打击乐器和拨弦乐器演奏;第三层是对比旋律层,由竖笛、列巴布和齐唱承担;第四层是节奏层,由各种吊锣、釜锣和鼓奏出。

第三乐章
天人合一之境

【例3-4】

佳美兰乐队及其音乐大约在 15 世纪时形成,至今已有 500 年的历史,它深深植根于印度尼西亚的土壤中,有着深厚的民间基础。据 20 世纪 20 年代统计,当时仅在爪哇岛上就有两万多个佳美兰乐队。

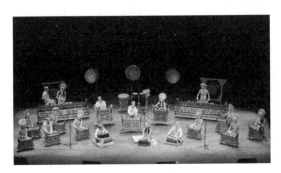

图 3-2 佳美兰乐队

佳美兰即"打击乐队"的意思。今天,一个大型的正规佳美兰乐队大致包括如下乐器:

锣属乐器

① 大吊锣(Gongageng)

② 中吊锣(Gong Sieyem)

③ 小吊锣(Kempul)

④ 大釜锣(Kemong)

⑤ 小釜锣(Ketuk)

以上五种均为节奏性乐器,在合奏中用来划分句逗。以下乐器除鼓之外,均为旋律性乐器。

⑥ 排锣(Bonang)

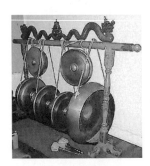

图 3-3 大吊锣

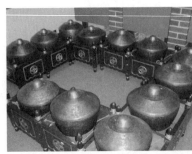

图 3-4 大釜锣

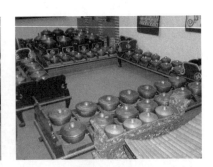

图 3-5 排锣

排琴属乐器(是佳美兰乐队中另一类十分重要的敲击乐器)

① 木琴(Gambang)

② 金属排琴(Saron)

③ 共鸣箱金属排琴(Gender)

图3-6 木琴

图3-7 金属排琴

图3-8 共鸣箱金属排琴

管弦乐器

① 列巴布(Rebab)(是佳美兰乐队中唯一的弓弦乐器)

② 切连朋(Celempung)

③ 竖笛(Suling)

鼓类乐器

佳美兰中使用的鼓是双面长鼓(Kendang)。

佳美兰音乐大致使用两种不同律制的音阶,一种是斯连德罗(Slendro),一种是培罗格(Pelong)。前者是五声音阶,后者是七声音阶,但它的律制(即音与音之间的距离)与十二平均律不同,有点接近五平均律,初听时不太习惯。由于制造乐器时没有标准音高,各乐队在定音上存在着明显的差异。演奏佳美兰时还要遵循一种

图3-9 列巴布

称为"帕台特"的调式,它与印度的拉格相类似,表现不同的情绪要采用不同的帕台特。

图3-10 切连朋

图3-11 竖笛

佳美兰音乐音色多样,力度变化也很大,极富有表现力。印尼的佳美兰音乐遍布全国各地,其用途也十分广泛,常为舞蹈、戏剧等伴奏,并在幕间休息时单独演奏,过去还常在各种宗教仪式、迎送贵宾及举行火葬时演奏。各地的佳美兰也有不同的风格,最有代表性的是巴厘岛佳美兰,音乐活泼欢快,而爪哇岛佳美兰由于受到宫廷的影响,则显得典雅文静。

1900年巴黎世博会,印度尼西亚的佳美兰音乐表演对德彪西曾产生深刻的影响,他作品中的五声调式因素就此开始萌芽。

图3-12 双面长鼓

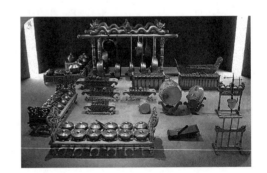
图3-13 乐队

听赏 《调笑令·胡马》

《调笑令·胡马》是林华创作的女声合唱曲。该曲选用唐代古诗为歌词,乐风骁勇、豪放、苍凉。全曲通过许多"主导微动机"构成画面,形成声音的交响。前奏包括两个意象:

开阔的八度,与中声部"骑马"的颠簸的运动。曲中用衬词与后十六节奏模拟马蹄声声,遒劲彪悍,而音乐中间出现的短暂的迷茫与忧郁,使音乐形成统一背景下的情绪对比。作曲者充分运用了古词意境,同时在创作手法上沿用了合唱写作技巧,体现出高超的复调技术。

【例3-5】

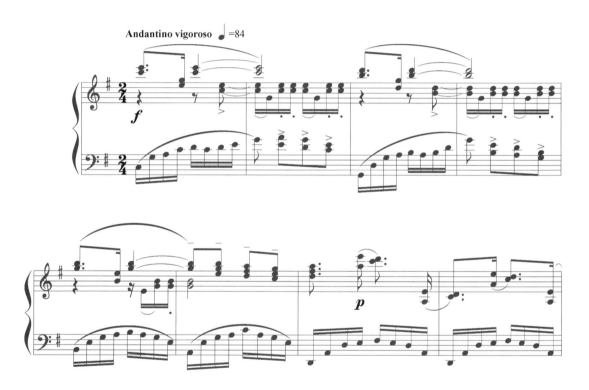

链接　林华

林华(1942年—　),上海音乐学院作曲系教授,理论家、作曲家。在复调领域有较深造诣,并对音乐审美心理学有深入研究。林华深谙西方作曲技法,并将之合理运用到中国合唱作品的创作中,其创作的一系列作品均带有中国文化印记,技术娴熟,风格清新。代表作有合唱曲《二泉映月》《阳关三叠》《调笑令·胡马》《渔歌子·西塞山前白鹭飞》等。

图3-14　林华

第三节 主调音乐

听赏 《城南送别》

【例3-6】

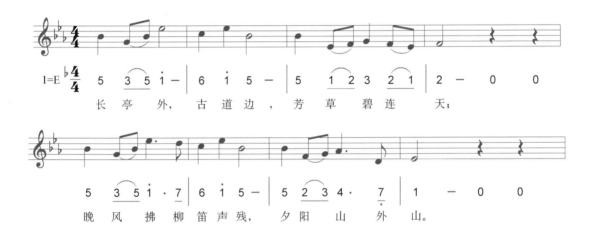

《城南送别》,是周鑫泉作于2013年的合唱作品。歌曲采用了李叔同的原词,并以学堂乐歌《送别》原有的旋律为基调创作而成。"长亭外,古道边,芳草碧连天。晚风拂柳笛声残,夕阳山外山。天之涯,地之角,知交半零落。一斛浊酒尽余欢,今宵别梦寒。长亭外,古道边,芳草碧连天。晚风拂柳笛声残,夕阳山外山。"此歌意蕴悠长,音乐与文学的结合堪称完美。该曲是民国初最著名的学堂乐歌之一,原曲调取自约翰·P·奥德威作曲的美国歌曲《梦见家和母亲》。李叔同留日期间,日本歌词作家犬童球溪采用《梦见家和母亲》的旋律填写了一首名为《旅愁》的歌词。而李叔同作于1914年的《送别》,则取调于犬童球溪的《旅愁》。

合唱以李叔同的原作为基础进行了全新的改编,全曲节拍在12/8与4/4之间游走,八个段落交织组合,时而高昂激越,时而低缓惆怅,离愁别绪与款款深情尽在乐音中。

链接　李叔同

图 3-15　李叔同

李叔同(1889年—1942年),中国著名艺术教育家、禅宗大师。出生于天津一个官僚兼巨商的家庭,从小跟随名家学习诗文、书画、篆刻等,有深厚的中国传统文学根底。1898年考入蔡元培创办的南洋公学,1905年东渡日本留学,在东京上野美术专门学校学习绘画,兼修音乐。1906年,独自编印出版了我国最早的音乐刊物《音乐小杂志》。1910年归国后,先后在天津、上海任绘画、音乐教员,1913年任教于浙江两级师范学校,后又在南京高等师范任教,为我国早期艺术教育作出杰出的贡献。1918年,李叔同在杭州虎跑寺出家,法名"演音",号"弘一",从此专研佛学戒律。

李叔同一生所涉艺术面极广,包括音乐、戏剧、绘画、书法、篆刻、诗词等,其中对于学堂乐歌的发展所作出的贡献最为杰出。李叔同编写的乐歌共70多首,大部分作品旋律选用欧美及日本的歌曲,后填上中文歌词。乐歌文辞秀美,富于意境和韵味,曲词结合贴切,最为著名的有《送别》《春景》《西湖》等;李叔同自己作曲的作品很少,只有《春游》《留别》和《早春》三首。

听赏　《圣母颂》

艺术歌曲《圣母颂》是舒伯特的代表作。作品采用英国历史小说家瓦尔特·司各特所作长诗《湖上美人》中的《爱伦之歌》谱写而成。歌曲描绘了一个纯洁的少女真诚地祈求圣母玛利亚赐予心灵抚慰的情景。在分解和弦的伴奏下,旋律显得十分纯朴而动人。这首歌曲常被改编为器乐曲,其中由小提琴独奏或由弦乐演奏主旋律、由竖琴演奏伴奏部分的谱本流行较广。

【例 3-7】

链接　舒伯特

图3-16　舒伯特

舒伯特(Franz Peter Schubert，1797年—1828年)，奥地利作曲家，早期浪漫主义音乐的代表人物，被称为"歌曲之王"。他生于维也纳的一个教师家庭，自幼从父、兄学习小提琴和钢琴，1808年成为维也纳皇家教堂唱诗班歌童，同时在学生乐队演奏小提琴，并学习作曲。舒伯特是德国近代艺术歌曲的创始人，所作的600多首歌曲显示出卓越超群的曲调写作能力。曲调朴素自然，和声新颖，大小调交替，充满戏剧性；在自然音体系和声基础上巧妙运用变化音；钢琴伴奏风格多样。他把和声、伴奏提高到与诗歌同等重要的地位。在诗与歌之间建立均衡的关系。他的交响曲均采用古典曲式，曲调抒情、和声独特、色彩巧妙，表现出浪漫风格特征。

舒伯特一生共完成了1 100多部作品，包括14部歌剧、9部交响曲、100多首合唱曲、567首歌曲等。其中最著名的有：《未完成交响曲》《C大调交响曲》《死神与少女》四重奏、《鳟鱼》五重奏、声乐套曲《美丽的磨坊姑娘》《冬之旅》及《天鹅之歌》等。

听赏 《天堂》

这是一首带有浓郁蒙古族音乐风味的歌曲,在马头琴悠扬而曲折飘忽的前奏的千折百回中,一个深沉的男声轻轻地描述着蒙古草原的一切:"蓝蓝的天空,绿绿的草原,奔驰的骏马,洁白的羊群,还有你姑娘,这是我的家哎耶"——这些构成了最完美的人间天堂——一种天人合一的最自然的生存状态。终于,歌手从心底爆发出由衷的赞美:"我爱你我的家,我的家我的天堂。"

【例 3-8】

链接 1. 蒙古长调

蒙古人有三件宝,那就是:草原、骏马和蒙古长调。长调民歌是蒙古族艺术的精魂,也是蒙古族文化精神的重要表征。内蒙古草原的长调,蒙语称"乌尔图道",即"悠长的歌曲"。长调在音乐上的主要特征是歌腔舒展,节奏自由。一般分为上、下两句,所以四句歌词分两遍唱完。歌词内容绝大多数是骏马、骆驼、羊群、蓝天、白云、水草。长调的唱法以真声为主,其特殊的发声技巧称作"诺古拉",蒙语意为"波折""转弯",即波折音,类似颤音,对形成蒙古族长调独特风格有重要作用。长调牧歌是草原文化的代表和蒙古族音乐的结晶,广大牧民和一代又一代优秀的民间歌手在长调中倾注了深厚的感情,体现了丰富的创造力。

链接 2. 马头琴

马头琴,蒙古人称之为"莫琳胡儿",是蒙古民族的代表性乐器。马头琴具有构造简单、

携带方便的特点：一颗高傲的马头挺立在上方，细长的琴杆连着梯形的共鸣箱，两支弦轴分立在马头的左右，紧拉着两根琴弦，还有一把与琴体分离的琴弓。正面看去琴体犹如一匹马的半身变形像。蒙古民族非常珍爱马头琴，走进一座普通的蒙古包，一把高挂在"哈那"（即用木架组成的侧壁）上的马头琴会映入你的眼帘。你如果整洁衣冠，洗净双手，拿下马头琴拉上一弓，就是表示对主人的尊敬。马头琴的音色纯朴、浑厚，极贴近人声。演奏时采用坐势，将共鸣箱夹在两腿之间。早期的马头琴主要用于史诗说唱及民歌的伴奏，一首民歌就是一支马头琴曲，尤其是同蒙古民族的"乌尔图道"（即长调民歌）相结合，更具草原文化的韵味。

图 3-17　马头琴

听与唱：

天边

1=♭E 2/4

吉尔格楞词
乌兰托嘎曲

（片段）

落水天

1=C 3/4

稍慢

广东民歌

拓展与思考：

1. 举例说明主调音乐与单音音乐的区别。
2. 了解李叔同及其学生丰子恺与刘质平的艺术成就。
3. 思考原生态支声复调产生的地理人文因素。
4. 通过书籍及网络搜索，探寻巴洛克音乐与巴洛克视觉艺术之间的艺术共性。

第四乐章 动荡的社会,激情的乐章

主题乐思 合唱音乐、交响音乐、民族管弦乐

第一节 合唱音乐

合唱,"是很多人的集体歌唱,包括单音音乐、多声部音乐"①。其中大多数合唱作品是由两个及以上的声部互相配合、烘托进行演唱。合唱作品中,有纵的关系与横的关系。"纵",指的是各声部同时演唱时的和弦结构关系;"横",则是指各声部的旋律与和声进行。

听赏 《怒吼吧,黄河》

《怒吼吧,黄河》选自光未然(张光年)作词、冼星海作曲的《黄河大合唱》。1937年卢沟桥事变,抗日战争全面爆发,抗日救亡上升为中华民族最重要的奋斗主题。1938年秋冬,张光年创作了长篇朗诵诗《黄河吟》;1939年,在此基础上写成了400多行的辉煌巨篇——《黄河大合唱》的歌词。1939年大年三十,在延安的除夕晚会上,从法国留学归来的作曲家冼星海有感于张光年朗诵的《黄河大合唱》的歌词,谱写出了不朽的著名乐章——《黄河大合唱》。

图4-1 《黄河大合唱》演出剧照

《怒吼吧,黄河》为该大型合唱作品中的最后一个乐章,是整个大合唱主题思想的集中概括:"新中国已经破晓,四万五千万民众已经团结起来,誓死同把国土保!……向着全世界的人民,发出战斗的警号!"这是一首混声合唱作品,节奏紧促,主旋律的音调层层向上开展:"怒吼吧!黄河!怒吼吧!黄河!……"它像出征的号角声声紧吹,连续切分节奏组成战斗的呐喊,以不可阻挡之势,推出了全曲的尾声:由六个声部合唱的同音重复的乐句,形成了整部大合唱中最为闪光的亮点,音乐的速度不断加快,力度不断增强,反复进行中,和声色彩不停变换,如旭日东升,万象更新,达到全曲的最高潮。

① 《新格罗夫音乐与音乐家词典》中关于choir(合唱)的词条解释。

【例 4-1】

(乐谱：怒吼吧！黄河！怒吼吧！黄河！怒吼吧！黄河！)

链接 1.《黄河大合唱》

《黄河大合唱》作于 1939 年，张光年作词，冼星海作曲。该作品共有九个乐章：①《序曲》（管弦乐），②《黄河船夫曲》（混声合唱），③《黄河颂》（男中音独唱），④《黄河之水天上来》（配乐诗朗诵），⑤《黄水谣》（女声、混声合唱），⑥《河边对口曲》（男声独唱），⑦《黄河怨》（女高音独唱），⑧《保卫黄河》（齐唱、轮唱），⑨《怒吼吧，黄河》（混声合唱）。

全曲围绕着一个共同的主题"黄河"展开，由始至终，层层推进，走向高潮，内在联系十分紧密；各个乐章运用不同的演唱形式塑造不同的音乐形象，表达不同的思想内容，具有相对的独立性，皆可独立成篇。《黄河大合唱》至今仍被广大群众珍视为民族的瑰宝，被誉为"中国灵魂的怒吼"，该作品是中国合唱作品中最具有代表意义的杰作，是思想性与艺术性高度统一的典范。

图 4-2 冼星海

链接 2. 冼星海

冼星海（1905 年—1945 年），作曲家。原籍广东番禺，生于澳门。1918 年入岭南大学附中学小提琴，1926 年入北大音乐传习所，1928 年进上海国立音专学小提琴和钢琴。1929 年去巴黎勤工俭学，师从著名提琴家帕尼·奥别多菲尔和著名作曲家保罗·杜卡。1931 年考入巴黎音乐学院，在肖拉·康托鲁姆作曲班学习。1935 年回国后，积极参加抗日救亡运动，创作了大量战斗性的群众歌曲，并为进步影片《壮志凌云》《青年进行曲》，话剧《复活》《大雷雨》等谱写音乐。抗战开始后参加上海救亡演剧二队，后去武汉与张曙一起负责开展救亡歌咏运动。1938 年任延安鲁迅艺术学院音乐系主任，并在延安女子大学兼课。1940 年去苏联

学习、工作，1945年病逝于莫斯科。冼星海的音乐创作贴近时代气息，音乐风格鲜活有生命力，被誉为"人民音乐家"，是中国近现代音乐史上最杰出的音乐家之一。主要作品有留法期间创作的《风》《游子吟》《D小调小提琴奏鸣曲》等十余首作品，回国后创作了《救国军歌》《只怕不抵抗》《游击军歌》《祖国的孩子们》《到敌人后方去》《在太行山上》《黄河大合唱》和《生产大合唱》等。

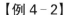# 听赏 《啊，命运》

《啊，命运》是德国作曲家卡尔·奥尔夫于1937年创作的大型合唱作品《卡米那·布拉那》（《布兰诗歌》）中的序歌。这是一首气势磅礴的混声合唱，乐队在几个强和弦之后，合唱突然爆发出惊人的力量："啊，命运啊！你就像月亮，永远变幻无常。"然后音量突然减弱，合唱轻声叙说命运捉弄人类的恶行，之后突然翻高八度，极富戏剧性……该段音乐充满动力，虽然主题旋律和节奏均十分简单，却极具煽动性，音乐所渲染的气氛如大海潮汐，汹涌澎湃，势不可挡。

【例 4-2】

链接 1.《卡米那·布拉那》(《布兰诗歌》)

13 世纪前后,布兰的本内迪克特修道院里有许多修士学者、短暂逗留的游方僧等,他们是一群狂放不羁的人,以一种特殊的、甚至与他们神职人员身份不符的放荡态度来处世。他们创作了许多内容极端、颂扬肉欲的诗歌。这些手稿后来就留存在修道院里,随着岁月的推移而被世人遗忘。19 世纪中叶,手稿被正式出版,因无法——考证作者姓名,于是取名《布兰诗歌》。1937 年德国作曲家卡尔·奥尔夫在阅读这些诗歌之后,完成了合唱音乐的创作,他采用了比一般合唱更接近剧场音乐的方式——除了合唱之外,还配有舞蹈与形体表演,使这部作品既可以在音乐会上演出,也可以搬上戏剧舞台。

贯穿整部作品的是古代神话中的命运之神,她是唤醒生命与热切希望的神。因而,整部作品就是在称颂生命、青春与美丽的基调中进行的,春天、生活、万事万物的更替都是命运的安排,他们相互纠缠演绎出世间的种种恩怨是非。在序歌之后,作品分为三大部分,分别是:春天、在酒店里、爱之宫。《布兰诗歌》以通俗平易、个性鲜明的音乐语言营造出巨大的冲击力,是音乐舞台上演出频率最高的合唱作品之一。

图 4-3　卡尔·奥尔夫

链接 2. 卡尔·奥尔夫

卡尔·奥尔夫(Carl Orff,1895 年—1982 年),20 世纪德国作曲家、音乐教育家。曾求学于慕尼黑音乐学院,1914 年离校参军,后在歌剧院工作,1924 年到慕尼黑君特学校教学,开始了他卓有成效的音乐教育生涯。此外,他对舞台音乐的创作兴趣十分浓厚,成果卓然。他成熟时期的音乐风格简洁利落,通俗易懂,在试验性的先锋音乐占据主流的专业音乐创作领域里,他的创作风格是特立独行的。他的音乐中较多地使用打击乐,音乐的构成往往以节奏性变化为基础,和声语汇简洁,旋律以节奏性动机为主。主要作品有:《卡米那·布拉那》《凯旋三部曲》《月亮》等,另外还有教学专著《为儿童的音乐》。卡尔·奥尔夫不仅在 20 世纪的音乐创作领域里举足轻重,而且他的"奥尔夫教学法"也在当代音乐教育领域占据着令人瞩目的地位。

第二节 交响音乐

交响音乐是指演奏多乐章套曲(或单乐章)的大型管弦乐作品。这种体裁往往具有较为深刻的思想性,内涵丰富,容量大。古典交响乐在维也纳古典乐派作品中达到鼎盛,贝多芬将交响乐这种形式推向顶峰。浪漫主义标题交响乐随之异军突起。

听赏 《红旗颂》

管弦乐序曲《红旗颂》是吕其明创作的单乐章交响乐作品,该作品创作于1965年,以红旗为主题,描绘了1949年10月1日中华人民共和国成立时,第一面五星红旗冉冉升起的场景。这部作品以宏伟庄严的歌唱性旋律,表现了中国人民在红旗的指引下,英勇顽强、奋发向上的革命气概,热烈讴歌了伟大祖国蒸蒸日上的繁荣景象。

《红旗颂》在引子和尾声中均加入了国歌旋律的音乐要素,使之具有强烈的象征意义和热诚的爱国主义情怀。

【例4-3】

图4-4 吕其明

链接 吕其明

吕其明(1930年—),作曲家。少年时代即加入中国共产党,作为新中国培养的第一代交响音乐作曲家,他的作品体现了主旋律的宏大力量,热情歌颂了祖国和人民。吕其明是金钟奖终身成就奖、"七一勋章"获得者,曾为两百多部影视剧作曲,创作了10余部大中型交响乐作品和300多首歌曲,其代表作有《红旗颂》《白求

恩在晋察冀》《铁道游击队》《红旗颂》《使命》等。

听赏　《第三交响曲》(《英雄交响曲》)

　　1804年,德国作曲家贝多芬完成了他的《第三交响曲》。这是他创作交响乐作品的一个转折点。在这部作品中,他第一次表现出全新的风格——英雄性的构思,革命、斗争和胜利的形象。

　　贝多芬在1802年即开始动笔创作《第三交响曲》,是由当时法兰西共和国驻维也纳大使博纳多特将军督促而成。那时,带领法国军队进行战斗的拿破仑是贝多芬理想中的民族领袖,是体现革命公民道德准则的英雄和杰出的革命家。因此,他完成这部交响乐的创作时,在他的总谱扉页上写有"题献给拿破仑·波拿巴"。后闻拿破仑称帝,并要恢复许多已由革命废除掉的封建贵族特权,与教会缔结协定,并为大资产阶级的利益而进行一系列掠夺性的战争时,贝多芬勃然大怒,斥之为"践踏民主的暴君",立即将原名抹掉。出版时,《第三交响曲》改名为《英雄交响曲——为纪念一位伟大人物而作》。

　　《英雄交响曲》所体现的是贝多芬时代理想中的英雄形象,有着许多共性特点的英雄品质:勇敢、乐观的斗争精神,坚强的意志和真挚的感情等。不仅如此,音乐中还有许多人民群众的形象,因此"英雄"的概念中又具有群众性,《英雄交响曲》又可称为"公民的戏剧"。

　　《英雄交响曲》第二乐章是"葬礼进行曲",这是一个慢板乐章,表现了英雄死后,人民抬着他的棺木,怀着悼念的心情缓步前进的场景。这里,进行曲的节奏作为标题因素清晰可闻,它组成了不变的背景。贝多芬第一次在他的交响曲慢板乐章中使用三段体形式,同时还带有进行曲的明显标志。这一乐章体现的是典型的贝多芬式的庄严、抒情的沉思情绪,以及一种深刻的崇高感。第一乐章中公民的激情形象在这里转换为抒情的沉思,其第一主题的复调陈述,特别是再现部中的赋格段,带有一种深刻的表现力。

【例 4-4】

链接 1. 交响乐的历史

交响乐（即 Symphony）一词源于古希腊，原意为"共同发声"。古罗马时期，这个名称泛指一切器乐合奏曲和重奏曲；文艺复兴时期，则泛指一切和声性质的多音响器乐曲。巴洛克时期初期，它主要指歌剧、神剧和清唱剧等声乐作品中的序曲及间奏曲等器乐曲。至 1619 年，交响乐开始摆脱声乐，转为纯器乐作品，是交响乐发展中的一个重要转折点。

真正意义上的交响乐，是由 17 世纪末的意大利歌剧序曲演变而来的。序曲的"快板——慢板——快板"三段形式，为交响乐的套曲形式打下了基础。曼海姆乐派也在交响乐发展过程中起到了推动作用。古典主义初期，维也纳作曲家蒙恩第一次在慢板和快板乐章中加入了小步舞曲乐章，这种四乐章的套曲形式，渐渐演变成了古典交响曲的固定形式。到了古典主义盛期，维也纳古典乐派的兴起及一些天才作曲家的伟大创作，使交响乐这一艺术形式发展到了全面成熟的阶段。

海顿被人们誉为"交响曲之父"。他完整而严谨地确立了古典交响乐队的双管编制及近代配器法原则，奠定了交响乐队的基础；他完善了四个乐章的"奏鸣-交响套曲"形式，使作品四个乐章体现统一的艺术构思；他开创了交响曲新的主调音乐风格，并使复调手法在功能和声的基础上发展。此外，莫扎特的交响曲对于古典主义时期交响乐的突出贡献在于重视各

乐章中主题之间的对比性。莫扎特一生创作了40多部交响曲,他使交响乐内涵在丰富性、深刻性方面都得到大幅度的提高。

交响乐艺术在经过长时间的创作积累之后,终于在贝多芬手中得到了本质的飞跃。贝多芬将交响乐的创作成果提高到了前所未有的高度,他的九部交响曲是交响乐的里程碑。他对交响乐发展作出的杰出贡献在于:在全面继承的基础上进行重大创新,在形式结构上扩大并完善了交响乐的主要组织框架,即奏鸣曲式;此外,以动感更强的谐谑曲代替了温和的小步舞曲。同时,为了表现重大题材与斗争性的精神境界,他合理扩充了交响乐队的编制。他第一次将交响曲这一艺术形式与人类的社会生活和精神世界相结合,思想性深刻,哲理性复杂,包含着他独有的斗争性的深刻内涵。

直至今日,交响乐仍然是音乐中的重要体裁,也是检验作家创作技能的重要试金石。

链接 2. 奏鸣曲式

一种曲式结构,通常用于奏鸣曲、交响乐或协奏曲的第一乐章,有时也用于其他各乐章中。奏鸣曲通常包括三大部分:呈示部、展开部和再现部。其中,再现部反复出现呈示部主题,但在调性上副部主题会有相应变化,体现了奏鸣曲式对立统一的辩证原则。

听赏 《第二钢琴协奏曲》

这是俄罗斯作曲家拉赫玛尼诺夫在 1900—1901 年间写成的作品,因其高度的艺术性以及其中体现出的乐队与钢琴的紧密关系,这首协奏曲又可称作为钢琴和管弦乐队而写的交响曲。

这部作品具有多重复杂性格,一方面,它的基调是明朗的,充满欢乐的情绪和温柔真挚的抒情诗色彩;另一方面,其中又有着大风暴前夕的那种动荡,具有乐观的英雄性表现,因此音乐饱满、强壮而有力。这里的艺术形象十分丰富:严峻的戏剧性与明朗奋激的抒情兼而有之,这种对比用两组不同的音乐形象来体现:其中一个是充满意志力的主题,节奏明晰,阴暗而严厉,另一个则是情绪激昂,宽广自由流转的如歌的旋律。协奏曲的第一乐章就是在这样不同形象的对比的基础上写成的,音乐的结构沿袭传统的奏鸣曲式结构。

第一乐章从简短的引子开始,钢琴独奏的和弦力度从很弱到很强,像钟声一般缓慢、均匀而庄严,具有号召性:"每当第一下警钟敲响,你就会感到整个俄罗斯跃然奋起。"

【例 4-5】

① 第一主题

② 第二主题

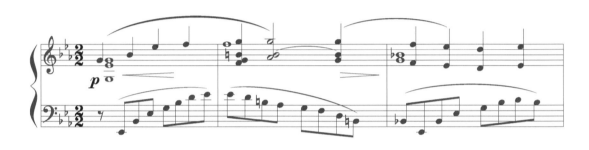

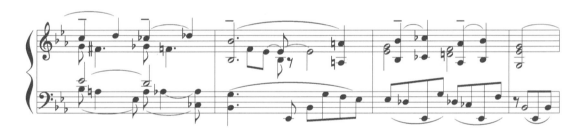

图 4-5　拉赫玛尼诺夫

链接　拉赫玛尼诺夫

　　拉赫玛尼诺夫（Sergey Rachmaninov，1873 年—1943 年），俄罗斯作曲家、钢琴家。4 岁开始学习钢琴，10 岁进入圣彼得堡音乐学院，12 岁转入莫斯科音乐学院学习钢琴和作曲双专业，毕业时获两项金奖。十月革命后，辗转移民到美国，在那里度过他人生最后的 25 年。

　　在美国期间，他过去丰沛的创作能力几乎消失，音乐活动以大量钢琴音乐会为中心。拉赫玛尼诺夫被称为"柴可夫斯基的直接继承者"，他的音乐具有幻想和悲剧性的因素，同时也以磅礴的

力量歌颂自然,其旋律才能与复调写作手法均属上乘,作品具有十分感人的力量。虽然他身处 20 世纪,但他的音乐语言属于浪漫主义时期。其著名代表作有:《第二交响曲》《第二、第三钢琴协奏曲》《死亡岛》《帕格尼尼主题狂想曲》等。

第三节　民族管弦乐

民族管弦乐是指西洋交响乐之外的世界各地民族管弦乐音乐,包括独奏和乐队合奏乐。广义地讲,世界各地的丝竹乐、吹打乐都属于民族管弦乐。

听赏　《彩云追月》

民族管弦乐《彩云追月》的主题最初可追溯至清代著名的广府乐曲,其风格轻快,体现了市民生活的轻松与惬意,具有较为典型的广东民间音乐风格。1935 年,作曲家任光将其改编为民族管弦乐曲,该曲由"百代国乐队"演奏,并在上海百代唱片公司录制成唱片后,广为传播,风靡全国。1960 年,彭修文根据中央广播民族管弦乐团的乐队编制重新配器。

《彩云追月》具有较强的抒情性,旋律采用汉族五声音阶写成,线条流畅、优美,弦管和鸣,悠然自得,使音乐在平和中透露出怡然自得的活力。其间,木鱼、吊镲的点缀敲击更衬托了月夜的清朗高远。乐曲和谐圆融,浑然天成,形象地描绘了浩瀚夜空的迷人景色。末段富有动感,乐器间的应答式对话意趣盎然。《彩云追月》的曲式是三段体结构,三个乐段的关系,体现出不同于常规的对比性,是衍展式的,即同一情绪不断地展开,从不同角度表现了月明星稀、晴空万里,彩云浮动的美好景色。《彩云追月》还有一个探戈舞曲风格的引子,这个引子节奏也在乐段间奏和结尾处出现,成为贯穿、连接全曲的重要素材。

【例 4-6 《彩云追月》主题】

1= D $\frac{4}{4}$

中速

5· 6 1 2 3 5 | 6 — — 6 1 6 5 3 5 | 6 1 6 5 3 5 | 6 1 6 5 3 5 6 | 3 — — —

第四乐章
动荡的社会，激情的乐章

链接 1. 任光

图 4-6　任光

任光（1900 年—1941 年），作曲家。早年时曾在法国勤工俭学，1928 年回国后，入职上海百代唱片公司并任音乐部主任。期间，任光录制了大量传统民族音乐唱片，并在有些作品的改编版中融入了时代风格，极大地促进了音乐的推广与传播，是 20 世纪上半叶我国音乐史中具有相当影响力的作曲家。他还是抗日救亡运动的积极参与者，曾在法国巴黎、新加坡、重庆等地从事地下工作。后追随叶挺将军加入新四军，从事战地音乐活动，在"皖南事变"中壮烈牺牲。其音乐代表作有《渔光曲》《打回老家去》《抗敌歌》《新四军东进曲》《洪波曲》《彩云追月》等。

链接 2. 中国民族管弦乐队编制

民族管弦乐是指由新型综合民族管弦乐队合奏（简称民乐合奏）的音乐。广义地讲，丝竹乐队、吹打乐队都属于民族管弦乐队。早在汉代关于相和歌的记载中，就有"丝竹"与"管弦"二词并用。但新型民族管弦乐队的组合原则和规模，与传统丝竹乐队、吹打乐队都不尽相同，所以"民族管弦乐队"的概念又可专指现代发展起来的新型综合性民族管弦乐队。民族管弦乐的乐队组合借鉴了西方交响乐队的组织形式，乐队的乐器由中华民族传统乐器组成，因此定名为"中国民族管弦乐"。

1953 年，中国广播民族乐团建团被认为是民族管弦乐团建制成立的开始。这种以吹、拉、弹、打四大乐器组组成的民族管弦乐队大大地扩展了乐队的表现形式，为民族音乐大型体裁的创作提供了极大的可能和坚实的基础，并因此产生了一大批优秀的民族管弦乐作品。

民族管弦乐队的规模一般都在三四十人以上，大型民族管弦乐团一般在 40—100 人间，由"吹、拉、弹、打"四组乐器组合而成，且吹、拉、弹三组又各自具有一套较为完备的高、中、低音乐器，能演奏多声部结构的乐曲。所以这种新型综合性民族管弦乐队拥有丰富的乐器色彩，音响规模宏大。民族管弦乐队初建及发展过程中，始终追求乐队交响化的表现能力，在我国各种传统民族乐队的基础上，借鉴西洋管弦乐队的组合原则和编制，通过不断的实验、改进而逐渐成型。

具体乐器分类如下：

吹管乐器：梆笛、曲笛、新笛、高音笙、中音笙、低音笙、高音唢呐、中音唢呐、次中音唢呐、低音唢呐、管、中音管等。

弹拨乐器：柳琴、扬琴、琵琶、中阮、大阮、三弦、筝等。

打击乐器：定音鼓、排鼓、云锣及各类锣鼓、镲等。

拉弦乐器：高胡、二胡、中胡、革胡等。

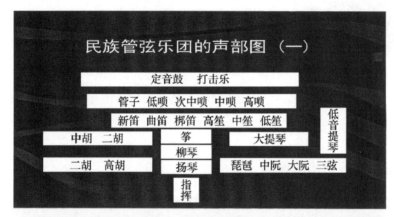

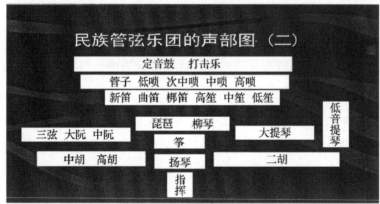

图 4-7 民族管弦乐团的声部图

链接 3. 中国民族管弦乐队的演奏曲目

中国民族管弦乐队演奏的曲目有由古曲和民间乐曲改编而成的民族管弦乐曲、创作乐曲，由交响乐移植的民族管弦乐曲以及民族歌舞剧、音乐剧配乐等。例如：

传统乐曲改编　《春江花月夜》《月儿高》《将军令》等。

根据西洋管弦乐作品移植 《瑶族舞曲》《北京喜讯传边寨》《春节序曲》《花好月圆》等。

创作作品 《长城随想曲》《飞天》《西北组曲》《云南回忆》《沙迪尔传奇》《城寨风情》组曲等。

根据外国作品改编 《拉德斯基进行曲》《蓝色多瑙河》等。

听赏 《临安遗恨》

1990年,作曲家何占豪创作了中阮协奏曲《临安遗恨》,1992年,作者又将此曲改编成古筝协奏曲。这首古筝协奏曲取材于传统乐曲《满江红》的旋律素材,运用单主题变奏手法,表现了南宋民族英雄岳飞被秦桧陷害,囚禁在临安(今杭州)狱中,在赴刑场的前夕对社稷江山面临危难的焦虑、对家人处境的挂念、对奸臣当道的愤恨,以及对自己精忠报国却无门可投的无奈而引发的感慨。

乐曲共分为七段。在钢琴悲壮的前奏之后,古筝一进入即采用强有力的和弦与左手大幅度刮奏相结合,继续渲染悲愤的情绪,确定了音乐内容表现的基调。乐曲主题是以传统乐曲《满江红》为旋律素材发展、变化而成的,贯穿全曲。

【例4-7】

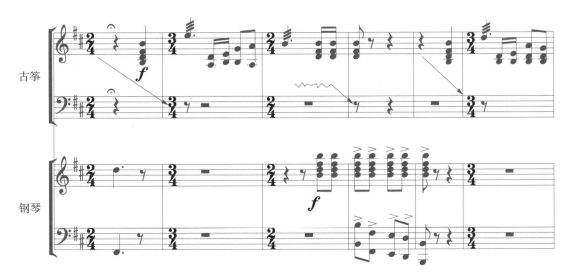

链接1. 何占豪

何占豪(1933年—),当代著名作曲家。浙江诸暨人,曾在浙江省越剧团乐队工作,后入上海音乐学院进修班学习小提琴,并和几位同学组成"小提琴民族学派实验小组",探索小提琴作品创作和演奏上的民族风格问题。毕业后,转入作曲系,随丁善德学作曲。现为上海音乐学院作曲系教授。

何占豪在音乐创作上的座右铭是"外来形式民族化,民族音乐现代化"。他作曲生涯的前20年主要是以"外来形式民族化"为主。这一时期的作品除了注重戏剧性、抒情性外,还具有强烈的民族风格。20世纪80年代以后,何占豪又把"民族音乐现代化"作为自己奋斗的目标,在民族音乐语言的创新,民族器乐演奏技巧的提高,民乐表现幅度的拓展等诸多方面,进行了十分有益的探索。其代表作有小提琴协奏曲《梁山伯与祝英台》(与陈钢合作)《乱世情》《孔雀东南飞》《临安遗恨》《西楚霸王》《烈士日记》《龙华塔》等。

图4-8 何占豪

链接2.《满江红》

"满江红"是宋、元时期最流行的词牌之一。现行曲调本来是和元代萨都剌的词《满江红·金陵怀古》配在一起的。1925年"五卅"运动后,杨荫浏先生将它与相传为岳飞所作的《满江红》词相结合,用以表达当时人民的爱国热情,因此流传广泛。该曲音调淳厚,节奏稳健,感情昂扬而壮烈。全曲由两大段组成,称为上笛、下笛,下笛的曲调基本是上笛的反复,只第一句略有变化,称为"换头",是词调音乐中最典型的曲式结构之一,此后,一些大型音乐创作即以此曲为主题。

 听赏 《夜深沉》

【例4-8】

第四乐章
动荡的社会，激情的乐章

（乐谱）

《夜深沉》，著名京剧曲牌。在京剧《击鼓骂曹》和《霸王别姬》中，用它来配合弥衡击鼓和虞姬舞剑等场面。它以昆曲《思凡》一折中"风吹荷叶煞"的四句歌腔为基础，以唱词"夜深沉独自卧"中头三字"夜深沉"命名，后经历代京剧琴师的加工改编发展而成。在旋律线方面，该作品与《风吹荷叶煞》差别不大，但《夜深沉》以坚定有力的节奏及一气呵成的旋律进行，替代原型垛句的旋律结构，因而使音乐形象产生了很大变化，将原来哀叹不幸和怨恨人世的音乐情绪，改造成刚劲有力的精神气质，并发展成一首曲调刚劲优美，结构严谨，布局合理的优秀乐曲。后来则常被音乐家采用京胡独奏形式来演奏。70年代初，改编者集各家演奏版本之长，进行加工改编，将敲击乐部分加以丰富发展，曲式结构也扩展成引子、慢板、中板、快板的板式铺排。《夜深沉》曲调由繁至简，在快板段落作了较多发展，其中有大鼓的独奏及鼓与京胡的竞奏。改编后作品，富有浓郁的中国气派的击鼓艺术，音色、音质的对比，力度与节奏的变化，使这首传统的曲牌变成一首结构严谨，曲调刚劲优美的经典名曲。

链接 1.《击鼓骂曹》

图 4-9 《击鼓骂曹》剧照

京剧《击鼓骂曹》出自《三国演义》：弥衡由孔融引荐给曹操，曹操未加礼遇，弥衡当面与曹操产生言语冲突。曹操大宴群臣，以命弥衡为鼓吏来羞辱他。弥衡赤身边击鼓边大骂曹操：

"平生志气运未通，似蛟龙困在浅水中。有朝一日春雷动，得会风云上九重。相府门前杀气高，层层密密摆枪刀。画阁雕梁龙凤绕，亚似天子九龙朝……"

在这段京剧唱腔中，演员击鼓相伴，反反复复打着"夜深沉"的鼓套子。整个表演酣畅淋漓，把一个藐视奸雄的狂生形象活脱脱地展现在舞台之上。

图 4-10 《霸王别姬》剧照

链接 2.《霸王别姬》

京剧《霸王别姬》中垓下之战,四面楚歌之时,虞姬舞剑一段,也选用了《夜深沉》这个曲牌。当胡琴奏起《夜深沉》时,虞姬的玲珑剑舞合着幽深动听的音乐,道尽了生死边缘的万千感慨,尤其"成败兴亡一刹那"一句,唱出了虞姬对成败兴亡骤变于一瞬间的人生感悟,埋下饮剑殉情的伏笔。在这出戏中,《夜深沉》道出了英雄末路的悲情与苍凉⋯⋯

听与唱:

松花江上

1=C 3/4

张寒晖 词曲

（片段）

长城谣

1=C 4/4

潘子农 词
刘雪庵 曲

苍凉、悲壮地

（片段）

拓展与思考:

1. 通过互联网检索,了解中国民族管弦乐的历史及发展。并思考:除了按照西方交响乐团的建制来组建民族管弦乐团,是否还有其他可能的方式?

2. 谈谈历史、社会等外在因素对音乐艺术创作的影响。

3. 试比较京剧音乐中的《夜深沉》与吹打乐《夜深沉》,谈谈其风格表现上的差异性。

第五乐章
戏如人生,唱尽万千沧桑与悲欢

主题乐思 歌剧、东方戏曲、音乐剧

第一节 西方歌剧

歌剧,即以歌唱方式为主要表演形式的音乐戏剧,集音乐、戏剧、舞蹈、视觉艺术等为一体的大型综合艺术形式。它产生于16世纪末的意大利,它的出现不仅标志着声乐艺术发展即将进入黄金时代,同时也意味着主调音乐风格时代的开始。

* 听赏 《奥菲欧》中的咏叹调

《奥菲欧》是意大利作曲家蒙特威尔第于1607年完成的五幕歌剧,歌剧内容取材于希腊神话,讲述了著名歌手奥菲欧运用音乐的感染力,从地狱中救回亡妻的故事。

故事表现了歌手奥菲欧能用自己的歌声战胜一切,却无法战胜自己的情感的无奈,也反映了蒙特威尔第自己对爱情的追求和对亡妻的哀痛。爱情是意大利歌剧的灵魂。全剧抒情流畅,旋律优美,歌剧抒情性特征对后世影响很大。此剧的管弦乐编制比较特殊,音响效果和近代歌剧截然不同。其中:小型小提琴2,古中提琴10,古大提琴3,低音大提琴2,长号4,短号2,高音直笛2,小号3,大键琴2,大型竖琴1,大型吉他2,风琴2。

《奥菲欧》不仅是当今歌剧舞台上所能见到的最古老、最完整的歌剧,而且也是近代歌剧的起点,在西方歌剧史上有着划时代的意义。

在这部歌剧中,有几段非常有名的咏叹调,代表着巴洛克早期歌剧创作的特点:

(1)第一幕 奥菲欧:"天上的玫瑰,人世的生命";
(2)第二幕 奥菲欧:"我的生命,你已经死了";
(3)第四幕 尤里迪西:"啊,那甜蜜又辛酸的模样";
(4)第五幕 奥菲欧:"群山在悲伤,众石在哀泣"。

图5-1 蒙特威尔第

链接1. 蒙特威尔第

蒙特威尔第(Monterverdi,1567年—1643年),意大利文艺复兴与巴洛克过渡时期的著名作曲家,尤以牧歌、歌剧创作而著称。他生于意大利北部城市克雷莫纳,早年的音乐教育得益于克雷莫纳大教堂唱诗班,在此还兼修了管风琴与小提琴。

他的早期创作主要是以器乐曲或声乐牧歌体裁为主,后在歌剧创作方面展露才华。蒙特威尔第在创作生涯中,运用了抒情

的、朗诵诗般的艺术风格旋律,并革新了沿袭已久的和声运用方法,大胆地采用了不协和和弦,加强了富有色彩性的乐队配器,独树一帜地开创了近代歌剧音乐的创作道路。歌剧《阿丽安娜》是哀诉咏叹调的最早典范,使 17 世纪下半叶和 18 世纪意大利歌剧中哀婉泣诉的咏叹调成为一种典型的传统体裁。蒙特威尔第的代表作品有《奥菲欧》《阿丽安娜》及大量的牧歌等。他是巴洛克歌剧走向成熟的重要奠基人之一,许多创作手法成为后人创作歌剧的惯例。

链接 2. 意大利正歌剧

正歌剧源于那不勒斯,盛行于 17 世纪,题材大多庄重、严肃,一般无外乎悲剧和历史剧,并有着一套比较严格规范的程序,用宣叙调叙述剧情,用咏叹调来刻画人物的思想感情。音乐风格崇高华丽,讲求歌唱技巧。巴洛克时期,歌剧舞台上大多是正歌剧,18 世纪以后,正歌剧才逐渐淡出。历史上最具有典型代表意义的正歌剧作曲家有阿列克桑德罗·斯卡拉蒂、亨德尔等。

链接 3. 法国歌剧和吕利

17 世纪,正当意大利歌剧兴起时,法国歌剧也形成其独有的风格。法国是芭蕾的故乡,法国芭蕾中早已包含了戏剧因素。当法国歌剧开始萌芽时,芭蕾就成为其中一个十分重要的表现要素。

法国歌剧史上一位最重要的人物就是来自意大利的吕利(Lully,1632 年—1687 年),他少年时代进入法国宫廷,在他的推动下,最终形成了具有鲜明民族特色的法国歌剧。吕利创作了二十几部歌剧,有《爱神和酒神的节日》《卡德摩斯与赫耳弥俄涅》《阿蒂斯》《阿尔赛斯特》《柏勒洛丰》《伊西斯》《普罗塞尔皮耶》《阿米德与雷诺》等。他为法国的"抒情悲剧"奠定了基础。

吕利的歌剧题材大多取自古代神话,表现爱情和奇遇,并歌颂法王路易十四君权至上的精神。在形式上注重寓言式场面,开场时都有一首"慢——快——慢"结构的序曲。序曲之后是一段牧歌似的开场白,伴以舞蹈吸引观众的注意力,同时演员在台上高声朗诵为国王歌功颂德的诗句,接下来就是五幕配乐悲剧。吕利在歌剧中加入了芭蕾与合唱,使它更符合法国人的欣赏习惯。

听赏 《费加罗的婚礼》序曲

《费加罗的婚礼》是莫扎特最具有代表性的喜歌剧之一,完成于 1786 年。歌剧是莫扎特

创作的主要体裁之一,他从11岁起就开始尝试歌剧创作,共写了17部歌剧。其中,歌剧《费加罗的婚礼》是莫扎特在维也纳时期的巅峰之作,也是莫扎特最优秀的喜歌剧作品,是世界歌剧舞台上的经典剧目之一。

《费加罗的婚礼》剧本取材于法国启蒙主义时期剧作家博马舍的同名话剧。这是一部风俗化的幽默剧,风格完全是意大利喜歌剧的情调。歌剧大意是这样的:伯爵的男仆费加罗爱上了伯爵夫人的女仆苏珊娜,准备喜结良缘,而伯爵想将苏珊娜据为己有。费加罗与苏珊娜以及伯爵夫人一起施计巧妙地教训了用情不专的伯爵。博马舍的这部社会性喜剧话剧,以幽默讽刺的笔法反映了革命前夕的法国社会"第三等级"地位的上升,毫不留情地讽刺了封建贵族的荒诞不经。莫扎特在创作这部歌剧时保留了原作的基本思想,那愚蠢而又放荡的贵族老爷与足智多谋的聪明仆人形成鲜明的对照,并以此作为整个剧情发展和音乐描写的基础。

《费加罗的婚礼》序曲体现了这部喜剧所特有的轻松而无节制的欢乐。因这段音乐本身具有相当的完整性,充满活力而效果显著,常常脱离歌剧而单独演奏,成为音乐会上深受欢迎的传统曲目之一。

序曲用奏鸣曲形式写成,由管弦乐带出的两个主题一急一缓,很好地交代了全剧幽默、机智、快活的基调。开始时,小提琴快速奏出第一主题,然后转由木管乐器咏唱,接下来是全乐队刚劲有力地加入;第二主题带有明显的抒情性,优美如歌。最后全曲在轻快的气氛中结束。

【例 5-1】

《费加罗的婚礼》保留了原作的戏剧宗旨,表达了对自由思想的歌颂。其中,莫扎特对费加罗这一角色采用了传统的喜歌剧手法处理,在急口令式歌唱的同时又赋予了人物坚定机智的性格。第一幕第八场中送凯鲁比诺去当兵时所唱的咏叹调《从军歌》曲调轻松活泼,广

为传唱。剧中《不要再去做情郎》等唱段也为人所熟知。

《费加罗的婚礼》不仅以纯净优美的旋律取胜,而且对人性的充分接纳和肯定也征服了观众的心,至今仍是世界各大剧院上演最为频繁的歌剧之一。

图5-2 莫扎特

链接1. 莫扎特

莫扎特(Wolfgang Amadeus Mozart,1756年—1791年),古典主义时期奥地利作曲家,音乐史中最伟大的天才"神童"。他出生在奥地利萨尔茨堡,幼随父学习音乐,显露出非凡的音乐才能。1762年,年仅6岁的莫扎特为玛丽亚·特蕾西亚女皇演奏钢琴,7岁随父亲至欧洲各国进行了多年的旅行演奏,获得"神童"的美誉。后在萨尔茨堡主教的手下担任乐师。1781年,莫扎特和主教决裂,只身来到维也纳,开始了自由艺术家的生活。莫扎特的作品风格体现了最完美的古典主义风范,在他短短的一生中留下了数百部作品,其中有41部交响曲,《费加罗的婚礼》《魔笛》等脍炙人口的歌剧和众多的小夜曲、室内乐曲、教堂乐曲、钢琴曲和小提琴协奏曲。

莫扎特的歌剧反映了当时进步的社会思想和伦理思想,歌剧序曲则充满戏剧的形象,是一种具有标题因素的管弦乐作品,经常在音乐会上独立演奏。莫扎特的早期歌剧序曲主要按照意大利序曲的传统形式写成,他的后期歌剧序曲则有许多大胆创新,多半运用奏鸣曲形式,为19世纪的新型歌剧开辟了道路。莫扎特的歌剧创作一般被认为是他最高成就的体现,其代表作品有:《女人心》《后宫诱逃》《魔笛》《费加罗的婚礼》《唐璜》等。

链接2. 咏叹调与宣叙调

咏叹调,是歌剧中最为重要的歌唱形式,是歌剧中的独唱段落,用来抒发人物情感,能够体现高度的演唱技巧。早期咏叹调可分为:激情咏叹调、滑音咏叹调、朗诵式咏叹调、英勇咏叹调、模仿式咏叹调、戏剧性咏叹调等。

宣叙调,本质上就是"带有一定旋律性的对白",在歌剧中用来叙述剧情。早期的作曲家常用大键琴来担任宣叙调的伴奏部分,后采用整个管弦乐团来伴奏,像莫扎特或罗西尼,他们对于宣叙调都有相当细腻的描写手法,而在晚近作曲家的歌剧里,像威尔第与普契尼,他们的宣叙调甚至是整部戏的高潮所在。

在17、18世纪歌剧中,宣叙调和咏叹调是有明确区别的,通常是在宣叙调之后,才出现大段的咏叹调。但后来这两者的界限逐渐被打破,宣叙调加强了歌唱性,咏叹调也带有了朗诵的性质。

链接 3. 意大利喜歌剧

喜歌剧起源于意大利正歌剧的幕间剧、法国集市戏等,1733年意大利歌剧作曲家佩戈莱西创作了《管家女仆》标志着喜歌剧的正式诞生。喜歌剧题材取自日常生活,音乐风格轻松欢快,喜歌剧内容诙谐幽默,主人公往往是社会下层人物,而不是正歌剧中的神话人物或英雄。意大利喜歌剧一般都具有如下特点:表现人们熟悉的生活场景和人物,具有喜剧因素,结尾往往是团圆或胜利,音乐轻快,用本民族语言等。其演唱风格与正歌剧有所区别,急口令是最具代表意义的特色唱段。历史上杰出的喜歌剧作曲家有莫扎特、罗西尼等。

听赏 《弄臣》选曲《女人善变》

【例 5-2】

《女人善变》是意大利作曲家威尔第创作的三幕歌剧《弄臣》中的一段著名咏叹调。《弄臣》的故事取自法国作家雨果(1802年—1885年)的剧作《给国王取乐的人》。剧情讲述的是:主人公利哥莱托貌丑背驼,在曼图阿公爵的宫廷中当一名弄臣。公爵年轻英俊,专以玩

弄女性为乐,引起朝臣们的不满;而利哥莱托对朝臣妻女受辱的不幸大加嘲讽,得罪了许多人。利哥莱托的爱女吉尔达纯洁美貌,公爵乔装成穷学生暗中追求,骗得了她的爱情。对此怀恨在心的利哥莱托以美色诱使公爵夜宿旅店,雇用刺客将他杀死。黎明前,却发现受害的竟是女扮男装、已经奄奄一息的吉尔达。原来,对公爵一往情深的吉尔达知道父亲要刺杀公爵的计划,她甘愿为爱情而替公爵一死。

作品中,威尔第创造了性格怪异、内心感情复杂的弄臣,风流倜傥、多情善变的公爵和纯真深情、富于诗意幻想的吉尔达三个不同的音乐形象。剧中的许多唱段都是世界名曲。第四幕中公爵的《女人善变》,节奏轻松活泼,音调花哨,是这位情场老手的绝妙写照。据说当时威尔第为防止这首歌外传,直至最后一次排练才拿出曲谱,演出时这首歌引起了轰动。直至今日这首歌曲仍是音乐会上的常演曲目。

图 5-3 威尔第

链接　威尔第

威尔第(Verdi Giuseppe,1813 年—1901 年),意大利最杰出的歌剧作曲家。出身农家,早年自学音乐。1832 年,威尔第投考米兰音乐学院落榜,"缺乏音乐才能"是米兰音乐学院对威尔第所作的评断。

威尔第是在意大利歌剧传统的影响下长大的,创作的早期他全盘依照传统创作方式进行歌剧创作,中期后逐渐按自己的需要发展歌剧形式,后期创作日臻化境。威尔第一生共创作了 27 部歌剧。他的创作显示出音乐造诣的不断深化,在乐队的处理上足智多谋、匠心独运;配器极有个性,清澈透明,美丽如画;旋律优美更是人们所普遍认同的,他的作品还充满天才的戏剧效果和激动人心的激情。其主要代表作有:《纳布科》《弄臣》《游吟诗人》《茶花女》《假面舞会》《命运的力量》《阿依达》《唐卡洛斯》《西蒙·波卡涅拉》《奥瑟罗》和《法尔斯塔夫》等,被世人称为"有史以来最伟大的戏剧天才之一"。

听赏　《女武神》选曲《女武神之飞驰》

《尼伯龙根指环》是德国浪漫主义大师瓦格纳用了近 20 年时间完成的歌剧。瓦格纳称自己的创作为"乐剧"(music drama),以示与传统歌剧的区别。

《尼伯龙根指环》是四联乐剧,包括《莱茵河的黄金》《女武神》《齐格弗里德》《众神的黄昏》。作者自撰脚本,剧情取自于冰岛历史学家兼作家施图鲁孙(1178年—1241年)的北欧神话故事散文集《埃达》与12到13世纪间德意志民间史诗《尼伯龙根之歌》。瓦格纳根据剧情的需要,围绕原情节经过再创造,最终形成了《尼伯龙根指环》的剧情,并使之比原作更生动、更戏剧化和更具观赏性。作者运用"主导动机"的手法使全剧贯穿起来。它不采用咏叹调、合唱等段段相加的传统"分号式歌剧"形式,而是以整幕"无终旋律"首尾连贯起来,使全剧更具整体感。

《尼伯龙根指环》的艺术价值在于汇聚了瓦格纳歌剧改革所取得的非凡成就,具有划时代意义。他使剧作与音乐达到和谐一致,使音乐协同剧情塑造人物形象。其歌剧中交响乐的运用、丰富的和声手法的运用、音乐场景的描写技巧运用以及其他许多极有创意的革新等,将乐剧推向了一个崭新的高度。虽然瓦格纳的创作充满着矛盾,但他依然是德国最杰出的作曲家之一。

整套乐剧于1876年初演。由于瓦格纳的乐队编制庞大,所选择的歌手在音量音色和强度方面都有特别要求,同时还需要采用一些极端措施保证聆听效果,瓦格纳的崇拜者、巴伐利亚国王路德维希二世特别出资建造拜罗伊特剧院,其设计专为配合瓦格纳的要求,将乐池沉降得更深,最嘹亮的铜管乐器放在最深处,离指挥很远,远远低于舞台上的歌手。1876年8月,全剧于该剧院首演,分四天上演,共演两次,每天下午4点开始一直持续到深夜。当时,几乎整个欧洲的音乐人士都齐聚这个莱茵河边的小城,可谓盛况空前。直至今日,《尼伯龙根指环》的演出仍然是拜罗伊特的重大活动,世界各地的音乐爱好者如同当年一样热情前往。

【例5-3 第二部《女武神》第三幕《女武神之飞驰》】

《女武神》是《尼伯龙根指环》的核心所在,共三幕。前奏曲即著名的"女武神之飞驰"。音乐由铜管乐器奏出"女武神的动机"开始,生动有力。音乐由三连音与四分音符交替的连续上行组成,充满动感,是瓦格纳作品中经常被演出的片断之一。

链接 1. 瓦格纳

瓦格纳（Richard Wagner，1813 年—1883 年），德国作曲家、指挥家、音乐活动家、音乐思想家，其艺术生涯充满传奇色彩。他的艺术才赋从童年开始便已显露，少年时代瓦格纳第一次听到贝多芬的《命运交响曲》，感受极为深刻，立下了毕生为音乐而献身的决心。同时，他还是一位热心的政治家，曾参与德累斯顿武装革命，革命失败后流亡瑞士多年，期间潜心钻研叔本华的哲学。回德国后，得到巴伐利亚国王路德维希二世的支持，建立专门演出瓦格纳歌剧的剧场。瓦格纳在歌剧创作上有自己的独到见解，他打破了歌剧的分曲结构，将整部歌剧焊接为不可分割的整体，还用结构自由、富于诗意的前奏曲代替了传统的歌剧序曲；从旧的咏叹调过渡到无终旋律。音乐中充满他独创的"主导动机"手法，他还用"乐剧"这一特殊称谓来特指他的那些歌剧创作。他主要的代表作有：《漂泊的荷兰人》《唐豪塞》《名歌手》《尼伯龙根指环》《特里斯坦与伊索尔德》《帕西法尔》等。

图 5-4　瓦格纳

链接 2. 主导动机

1887 年，H·冯·沃尔佐根评述瓦格纳《众神的黄昏》时最早采用"主导动机"这一术语，意指瓦格纳在《尼伯龙根指环》中用以代表剧中人物、事件、观念与感情的大量反复出现的主题。继瓦格纳的晚期歌剧之后，这种构思精妙的音乐象征性手法由许多歌剧作曲家沿用，如理查·施特劳斯等。

链接 3. 路德维希二世

路德维希二世（Ludwig Ⅱ，1845 年—1886 年），巴伐利亚国王中最著名的一位，即所谓的"童话国王"。1864 年，18 岁的路德维希登上巴伐利亚国王的宝座。身为一位统治者，路德维希不热衷政治，却十分钟爱艺术。作为艺术家资助人，他对作曲家瓦格纳极其推崇，并为其投资建造了著名的拜罗伊特剧院。除迷恋音乐文化，他还热衷修建城堡宫殿。他建造了许多令人难以置信的

图 5-5　路德维希二世

豪华城堡,最为著名的就是梦幻般的新天鹅堡。那是路德维希留给后世的最有价值的遗产,更是德意志建筑的不朽丰碑。

第二节 东方音乐戏剧

东方音乐戏剧与西方歌剧相似,也是一种具有高度综合性的音乐戏剧。它们有着十分古老的历史与传统。由于不同的人文背景和不同的地域文化,又使其出现千差万别的表现形式,其语言、唱腔、脸谱、面具、服装等都体现了不同文化背景与文化内涵,表现形式往往具有象征性、写意性。

听赏 《贵妃醉酒》

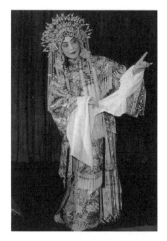

图 5-6 《贵妃醉酒》剧照

《贵妃醉酒》原是一出载歌载舞的单折剧。清代康熙、乾隆年间盛行"弦索调"时即有《醉杨妃》一剧目。光绪初年汉剧《醉杨妃》移入京剧舞台。剧情是:唐玄宗宠幸杨贵妃。一日,玄宗原约与杨贵妃在百花亭赏花,届时却到西宫梅妃处。杨贵妃在百花亭久候玄宗不至,自怨自艾,闷闷独饮之间,不觉沉醉……京剧名伶梅兰芳对这出戏的传统演出方式,进行了多方面的改革创新,把杨贵妃演得既美艳娇柔,又仪态端庄,十分唯美。使之成为京剧中最具代表性的人物形象之一。

【例 5-4】

1=D♭ 4/4 四平调

| 1 6 1 2 3 | 7 6 5 3 | 5 7 6 6 1 | 2 3 6 5 | 3·5 3 1 | 2·(5 | 2 3 5 6 | 3 2 1 6 |

海　　　　　　　　　　　　　　　　　　　　　岛

```
2 3 3 2 1 7  6 1 2 3   2 5 5)   2 1 2 3 4 3 | 2 5 3   3 6 5   1 6 1 2   7 6 5 3 |
                        冰 轮                                     初

(5 7) 6·1   2 3 6 5   6 7 6 1   2 2 (5) |
  转         腾,
```

图 5-7 梅兰芳

链接 1. 梅兰芳

梅兰芳(1894 年—1961 年),京剧表演艺术家。祖籍江苏泰州,1894 年 10 月 22 日出生在北京的一个梨园世家。梅兰芳在半个多世纪的舞台实践中,继承传统、勇于创新,发展并提高了京剧旦角的演唱和表演艺术,形成了具有独特风格、大家风范的表演艺术流派——梅派。他对现代中国戏曲艺术的发展起到了承前启后的作用。

梅兰芳也是我国向海外传播京剧艺术的先驱。他曾多次访问日本,1930 年访问美国,1935 年和 1952 年两次访问苏联进行演出,获得盛誉。其著名代表性剧目有:《宇宙锋》《霸王别姬》《贵妃醉酒》等。

图 5-8 四大名旦:前排为程砚秋,后排左起依次为尚小云、梅兰芳、荀慧生

链接 2. 四大名旦

京剧,又叫京戏、国剧,至今已有两、三百年历史。1927 年,北京《顺天时报》举办评选"首届京剧旦角最佳演员"活动,梅兰芳、尚小云、程砚秋、荀慧生当选,从此他们四人被誉为京剧"四大名旦"。

名旦的出现,大大提高了旦角的地位,对京剧的发展起了很大的作用。梅、尚、程、荀四人在艺术上各树一帜,雄踞舞台,表演唱腔精益求精,他们有各自的剧目、师承及传人,四大名旦也成为京剧界的一个传奇。

链接 3. 皮黄腔

皮黄腔是中国戏曲四大声腔系统之一,另外还有昆腔、梆子腔、高腔。

皮黄腔是"西皮"和"二黄"的合称。西皮起源于秦腔,二黄由吹腔、高拨子演变而成。在有些剧种中,二者被分称为所谓的"北路"、"南路",合称"南北路"。清初时西皮是汉调的主要腔调,二黄是徽剧的主要腔调。后来随着徽汉合流演变成的京剧在各地的流传,西皮、二黄对许多南方剧种产生影响,逐步发展成一些新剧种,形成一种声腔系统。但由于京剧在皮黄系统中流传最广,因此"皮黄"的称谓有时也专指京剧。

尽管由于受各地语音和民间音乐的影响,皮黄腔各剧种的音乐各具特色,但其共同之处却很明显:唱词格式均沿用七言或十言的对偶句式,都用胡琴作为主奏乐器。

皮黄腔系大概有二十多个剧种,主要有:徽剧、汉剧、京剧、粤剧、湘剧、川剧、桂剧、赣剧、滇剧等。

听赏　《萧何月下追韩信》

【例 5-5】

【西皮慢流水】

《萧何月下追韩信》原是元曲剧目,京剧《萧何月下追韩信》是周信芳早期的作品。它说的是汉楚相争时期,刘邦被项羽贬为汉王,意欲东山再起,叫张良去物色一名元帅。张良看中了在项羽帐下怀才不遇的韩信,以角书为凭,请他去见刘邦。韩信十分自负,到了汉中,不屑以书自荐。丞相萧何素知韩信有大才,屡次奏请重用他,但刘邦因韩信受辱胯下,始终不予重用。韩信怒,弃官而去。萧何闻讯,急忙飞马追赶,出城数十里,把韩信追了回来。刘邦终于拜韩信为元帅。

周信芳扮演萧何时,充分发挥了唱念结合的技巧。如萧何追到韩信后,规劝韩信回心转意,此时萧何以念白开头:"千不念,万不念,还念你我一见如故……"念白语声未断,紧接着唱"三生有幸……"唱腔。这种唱念交替使用的处理,表现了萧何诚挚、爽朗、爱憎分明的性格。

图 5-9 周信芳

链接 1. 周信芳

周信芳(1895 年—1975 年),著名京剧演员,艺名"麒麟童"。工老生,其特殊表演风格被称为"麒派"。周信芳出生自梨园世家,自小学艺。他的嗓音沉厚中带有沙音,吐字发音真切有力;念白上不为传统的韵白所束约,大胆吸收话剧的念词技巧,注重语气,讲究人物情感的表达。其次,他还擅长将唱念技巧结合起来表达,以念带唱,唱中加念。周信芳尤其以做工擅长,演戏表情逼真,身段轻捷娴熟,文武兼备,技术全面。

周信芳扮演的角色多为性格直爽、为人义气的志士仁人,如:宋世杰、萧何、宋江、邹应龙、张广才等,形成周信芳特有的朴实、刚健的艺术风格。"麒派"表演艺术真实、深刻、和谐,不仅是京剧老生的重要流派,而且对其他行当、其他戏曲表演艺术,也有较大影响。

链接 2. 京剧行当

京剧的行当,也就是角色的分类,主要是根据剧中人物的性别、年龄、身份、地位、性格、气质等划分的,分为生、旦、净、丑四大类。

生行,扮演男性角色的一种行当,其中包括老生、小生、武生、红生、娃娃生。

旦行,扮演女性不同年龄、不同性格、不同身份的各种角色,旦行分为青衣、花旦、武旦、老旦、彩旦、花衫。

净行俗称花脸，又叫花面，一般都是扮演男性角色。净行可分为铜锤花脸（正净）、架子花脸（副净）、武净、二花脸。

丑行又叫小花脸、三花脸，包括文丑、武丑。

链接 3. 京剧乐器

京剧的乐器分管弦乐器和打击乐器两部分。管弦乐器有胡琴、二胡、月琴、弦子、笛子、笙、唢呐、海笛，以歌唱伴奏为主，但也有时用来衬托表演动作。管弦乐器以胡琴、笛子为主要乐器。打击乐器有板、单皮鼓、堂鼓、大锣、小锣、铙钹、齐钹、撞钟、云锣、镲锅、梆子等。它们主要用来衬托演员的舞蹈动作，特别是烘托、渲染武打时的气氛。其中以板和单皮鼓、大锣、小锣为主要乐器。

京胡，拉弦乐器。胡琴的一种，主要用于京剧伴奏。形似二胡而较小，琴筒由竹子做成，直径约 5 厘米，一端蒙以蛇皮，张弦两根，按五度关系定弦。奏时使马尾弓擦弦而发音，其音刚劲嘹亮。是京剧管弦乐伴奏中的主乐器。

二胡，拉弦乐器。胡琴的一种，比京胡大，琴筒木制或竹制，直径约 8 到 9 厘米，一端蒙以蟒皮或蛇皮，琴杆上有二轸，张弦二根，按五度关系定弦。原先京剧中不用二胡，由梅兰芳与徐兰沅、王少卿等创始，在京剧青衣唱腔的伴奏中增添了二胡，后广泛沿用。

听赏 《牡丹亭》选段《原来姹紫嫣红开遍》

《原来姹紫嫣红开遍》选自昆曲《牡丹亭》，《牡丹亭》是明代剧作大家汤显祖"临川四梦"四部传奇戏剧中的一部，在我国戏曲史上具有极高的地位，同时也奠定了汤显祖在中国戏曲史上的巅峰地位。作者自言"一生四梦，得意处唯在牡丹"。

《牡丹亭》全剧共 55 出，通过杜丽娘和柳梦梅生死离合的爱情故事，歌颂了反对封建礼教、执著追求自由幸福的爱情和强烈要求个性解放的精神。

《牡丹亭》是一部蕴涵着时代精神的作品，汤显祖成功地塑造了女主人公杜丽娘的艺术形象。作品中杜丽娘执著追求爱情和幸福，大胆率真；与此相对比的则是明代封建礼教的虚伪和腐朽。汤显祖在剧中充分表现自己"情以格理"的中心思想。

链接　昆曲

昆曲是一种戏曲声腔、剧种，简称昆腔、昆曲或昆剧。产生于元末明初江苏昆山一带，系

由南曲与当地民间音乐相结合衍变而成。明嘉靖十年至二十年间,魏良辅得张野塘、谢林泉等民间艺术家的帮助,总结北曲演唱艺术成就,并吸取海盐、弋阳等腔的长处,对昆腔加以改革,建立了委婉细腻、流利悠远、善于表达人物思想感情的"水磨调"的昆腔歌唱体系。之后剧作家的新作品不断出现,表演艺术日趋成熟,行当分工越来越细致。

昆曲剧目丰富,剧本文辞典雅华美,文学性很高,是明清两代拥有最多作家和作品的第一声腔剧种。昆曲拥有独特的声腔系统,发音吐字比较讲究四声,严守格律、板眼,唱腔圆润柔美、悠扬徐缓。曲调是典型的曲牌体,每一套曲由若干支曲牌连缀而成。表演上舞蹈性很强,并与歌唱紧密结合,是一门集歌唱、舞蹈、道白、动作为一体的综合性很高的艺术形式。

中国戏曲的文学、音乐、舞蹈、美术以及演出的身段、程式、伴奏乐队的编制等,大多是在昆曲的基础上发展并得到完善和成熟的。同时,昆曲还对京剧和川剧、湘剧、越剧、黄梅戏等许多剧种的形成和发展有过直接的影响,被称为"百戏之祖"。

听赏 《天上掉下个林妹妹》

《天上掉下个林妹妹》是 1962 年拍摄的越剧电影《红楼梦》中的著名段落,以对唱的形式传递出小说《红楼梦》原著中,宝、黛初相见时彼此似曾相识的感觉。在越剧中,对唱的唱词道出了二人的心声,宝玉与黛玉互相打量,表情微妙含蓄,其表演细节惟妙惟肖地刻画出人物"木石前盟"的默契与投缘。

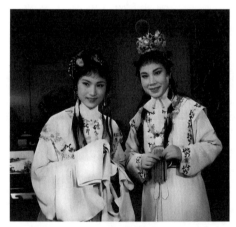

图 5-10 越剧电影《红楼梦》剧照

【例 5-6】

链接 越剧

越剧源于浙江嵊州的民间戏班，1925年首次在上海《申报》上以"越剧"之名刊登广告，从此以"越剧"之名在上海得以迅速发展，并日趋繁荣。越剧在其发展过程中汲取了其他剧种的优点，在表演程式上逐渐独树一帜。作为一种戏曲形式，其独特之处为女班设置，女演员反串男角（当代越剧已不拘于此，可以男女同台演出）。越剧以委婉的风格、优美的唱腔、细腻的表演、精致的舞美而闻名，富含江南地区的钟灵毓秀之气。越剧故事题材大多为温婉的情感故事，较少选择宏大叙事的题材，其内容与形式配合度较高。

🎵 听赏 《葵之上》

《葵之上》是日本经常上演的经典性剧目。该剧由世阿弥根据 11 世纪紫氏部撰写的小说《源氏物语》中的片段改编而成。剧中人物葵是宫廷贵族源氏之妻,身怀六甲。闲暇时招来女巫瑛日,想搞清楚鬼魂附体的事。附体的鬼魂是源氏失宠的情人六女,她戴着代表复仇女神的面具。六女说,这个世界上幸福乃是昙花一现,她对容光焕发的源氏的妻子葵充满怨恨,用扇子殴

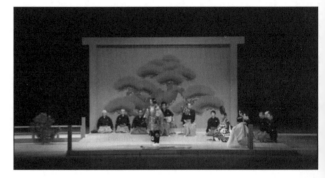

图 5-11 《葵之上》剧照

打葵。山中的苦行僧被召来驱逐魔鬼,他们激烈交战,六女愤怒的灵魂被苦行僧的咒语打败了。佛法的胜利和葵的得救这一结局与小说《源氏物语》大相径庭——在小说里面,葵在产子时死去。

链接 1. 能剧

能剧是日本的传统戏剧,是在 14 世纪形成的一种独特的艺术形式,也是世界上现存的最古老的戏剧之一。"能"是有才能或技能的意思,能剧即是"以歌和舞表演的戏剧"。能剧的起源可以追溯到 12 世纪或 13 世纪,是在由中国传来的散乐、祈祷五谷丰收的民间宗教仪式,以及以模仿为主的民间舞乐"猿乐"这三种艺术互相影响下发展出来的。能剧从根本上讲是一种象征的舞台艺术,其重要性在于特殊的美学氛围里面的仪式和暗示。

能剧的舞台,本来是在室外,现在一般都在大建筑物里面,能剧舞台本身就是艺术品。

能剧中的面具、角色、服装和道具都是相当富有意味的。一般说来,只有主角戴面具,配角、配角的伴角以及儿童角均不戴面具。但是在有些剧目中伴角也戴面具。

能剧开幕之前,总有一支笛曲。随着笛声的结束,戏幕开启。先由乐队依次入座,随之合唱队就位。接着,笛声再起。从那缓慢、悠长、质朴的音调里,人们便知道这能剧讲述的一定是很久以前的古老故事。能乐完全配合能剧的戏剧风格,音乐和舞台表演高度地体现了程式化和象征性的特点。观众欣赏的不是那早已熟知的剧情,而是诗化了的表述方式,舞台化了的表演动作,以及形象化了的声音效果。

链接 2. 歌舞伎

歌舞伎是日本四大古典艺能之一,所谓四大古典艺能指的是"伎乐""能乐""人形净琉璃"和"歌舞伎"。"倾"是歌舞伎早年的称呼,庆长八年(1603)在京都的四条河原,来自出云国(现日本岛根县)的女性阿国跳"倾踊",风靡京都内外,这就是歌舞伎的诞生。之后,以女性为中心的"女歌舞伎",和以男子为中心的"若众歌舞伎"曾经一度流行,但都被当时的幕府所禁止。其后,歌舞伎再次改良,将标志着未成年男子的前发剃去,这种以成年男子表演的新戏剧被称为"野郎歌舞伎"。

歌舞伎可以说是日本近世最具有代表性、最具影响力的庶民戏剧,这一点其他三个剧种都不能与之抗衡。它还具有高度的包容性,吸收了"能""狂言""人形净琉璃"等前辈艺能,这也正是歌舞伎具有民众性的缘故。因此,歌舞伎最能反映日本国民独特的审美观。我们通过歌舞伎不仅能够了解日本戏剧的方方面面,更能了解日本民族的心态及美学趣味。

链接 3. 狂言

一般认为,狂言起源于 8 世纪或者更早的时候,是从中国传到日本的一种娱乐形式。狂言的主要作用在于让人发笑。这种来自中国的娱乐在以后几个世纪演变为猿乐。到 14 世纪的时候,在猿乐剧团中,表演严肃的能剧的剧团和表演诙谐的狂言的剧团有了明显的分别。作为能剧的一个部分,狂言得到军事贵族的支持,直到明治维新时期。明治维新以后,狂言由家族剧团维持下来,主要是出云和小仓流派。今天,专业的狂言表演者一方面独立表演,另外也跟能剧搭档演出。

链接 4. 木偶戏

日本专业的木偶戏,主要在 17 到 18 世纪间发展起来。木偶戏(文乐)这个词来源于"文乐座",实际上是存活到近代的唯一一个商业木偶剧团的名称。木偶戏又叫作木偶净琉璃(人形净琉璃),这个词汇本身说明了木偶剧的起源和实质。"人形"的意思就是木偶或者傀儡,"琉璃"的意思则是一种伴以三味线演奏的戏剧说唱。木偶戏乃是江户时代(1600 年—1868 年)朝气蓬勃的商人文化的组成部分。木偶戏虽然使用木偶,但并非儿童戏。木偶剧的许多有名的剧本都是由著名剧作家近松门左卫门(1653 年—1724 年)撰写的,近松的高超技艺使得木偶人物形象和情节在舞台上栩栩如生。

第三节　音乐剧

音乐剧是一种成形于18世纪末19世纪初,熔戏剧、音乐、歌舞于一炉,富于生活气息、音乐通俗易解的舞台音乐剧种。音乐剧是西方工业时代的舞台艺术,配上优美的音乐、多姿的舞蹈、华丽的服装、巧妙而华丽的布景,以巨大的震撼力、极佳的视听效果和都市化的时尚元素,伴随成功的商业操作而风靡世界。

听赏　《巴黎圣母院》

法语音乐剧《巴黎圣母院》,改编自法国文学家雨果的同名小说。雨果偶然看到巴黎圣母院墙上镌刻的希腊字母"ΑΝΑΓΚΗ"——宿命,由此获得灵感而催生了一部宏伟的传世名著。

音乐剧由卢克·普拉蒙当(Luc Plamondon)作词,里夏·柯先蒂(Richard Cocciante)作曲,强烈而具有震撼力的现代音乐,极具视觉效果的舞台布景,演员们尽情地表演,演绎了原著中对封建制度的鞭挞、对教会人士邪恶行径和

图 5-12　音乐剧《巴黎圣母院》剧照

贵族卑劣的精神道德的抨击,以及对人道主义仁爱精神的颂扬,对真善美的钦慕……音乐剧生动地再现了原著中的各种对立及冲突:倾慕与狂恋,誓言与背叛,权力与占有,宿命与抗争,原罪与救赎,沉沦与升华,跌宕起伏的戏剧张力,建构成一部波澜壮阔血泪交织的悲剧史诗。

【例5-7　《大教堂时代》】

音乐剧大幕拉开之后,游吟诗人甘果瓦自舞台前方的楼梯踱出,悲剧史诗《大教堂时代》开始;巍峨的巴黎圣母院则在游吟诗人甘果瓦的歌声中拔地而起,动荡的时代命运转轮隆隆碾过……该歌曲奠定了这部音乐剧的宏大基调,波澜壮阔,激动人心。

链接 《巴黎圣母院》中的歌曲

音乐剧《巴黎圣母院》中,独唱是重头戏,全剧50多段音乐中,绝大部分是独唱。合唱只有在结尾等少数几个地方才出现,而且是事先录制好的背景式合唱。

这部戏还有一个特殊之处,就是演唱与舞蹈完全分离。舞蹈角色不参与演唱,因此全剧的歌唱段落就全部落在七位主要角色身上。该剧还不用现场乐队,伴奏音乐全部预先录制,演员用挂耳麦克风演唱,似乎是一场演唱会。剧中每一首歌曲都深得好评,充满戏剧性,因此,有人称之为"法国流行音乐精选辑"。

第一幕(ACT Ⅰ)

1	Ouverture(序曲)	15	Le Mot Phoebus(腓比斯的意义)
2	Le Temps Des Cathedrales(大教堂时代)	16	Beau Comme Le Soleil(君似骄阳)
3	Les Sans—Papiers(Clopin)(非法移民)	17	Dechire(Phoebus)(心痛欲裂)
4	Intervention De Frollo(弗侯洛的介入)	18	Anarkia(Frollo—Gringoire)(宿命)
5	Bohemienne(Esmeralda)(波西米亚女郎)	19	A Boire(渴求甘霖)
6	Esmeralda Tu Sais(Clopin)(艾丝梅拉达你明了)	20	Belle(美丽佳人)
7	Ces Diamants-la(钻石般的眼眸)	21	Ma Maison C'est Ta Maison(以我居处为家)
8	La Fate Des Fous(愚人庆典)	22	Ave Maria Paŋen(Esmeralda)(异教徒的圣母颂)
9	Le Pape Des Fous(Quasimodo)(愚人教皇)	23	Je Sens Ma Vie Qui Bascule(生命摆荡)
10	La Sorciнre(Frollo—Quasimodo)(女巫)	24	Tu Vas Me Dйtruire(Frollo)(致命狂恋)
11	L'enfant Trouve(Quasimodo)(孤儿)	25	L'ombre(Phoebus—Frollo)(阴影)
12	Les Portes De Paris(Gringoire)(巴黎城门)	26	Le Val D'amour(爱之谷)
13	Tentative D'enlнvement(诱拐)	27	La Volupte(享乐)
14	La cour des miracles(奇迹之殿)	28	Fatalite(命运)

第二幕（ACT Ⅱ）

29	Florence(佛罗伦斯)	42	Liberes(解放)
30	Les Cloches(钟)	43	Lune(月亮)
31	Ou Est-elle(伊人何在)	44	Je Te Lassie Un Sifflet(赠哨予你)
32	Les Oiseaux Qu'on Met En Cage(囚笼之鸟)	45	Dieu Que Le Munde Est Injuste(人世何其不公)
33	Condamnes(判决)	46	Vivre(求存)
34	Le Proces(讼审)	47	L'attaque De Notre-dame(袭击圣母院)
35	La Torture(刑求)	48	Deportes(遭送出境)
36	Phaebus(腓比斯)	49	Mon Maitre Mon Sauveur(我的救主)
37	Etre Pretre Et Aimer Une Femme(身为神父恋红颜)	50	Donnez-la Moi(把她交给我)
38	La Monture(坐骑)	51	Danse Mon Esmeralda(舞吧！艾丝梅拉达吾爱)
39	Je Reviens Vers Toi(迷途知返)	52	Danse Mon Esmeralda(Saluts)
40	Visite De Frollo A Esmeralda(探狱)	53	Le Temps Des Cathedrales(终曲)
41	Un Matin Tu Dansais(清晨舞踏)	54	Belle 二(美丽佳人)

听赏 《西区故事》

美国作曲家伯恩斯坦的音乐剧《西区故事》是 20 世纪美国音乐剧的杰出代表作之一，其故事蓝本出自于莎士比亚戏剧《罗密欧与朱丽叶》，只是场景和人物都换到了 20 世纪的纽约。

图 5-13 《西区故事》剧照

《西区故事》是音乐剧史中一部里程碑式作品,由 20 世纪最杰出的指挥大师之一伯恩斯坦作曲,桑德海姆作词,罗宾斯编舞。虽然作品内容上的革新模式并不新鲜,但它直指美国的社会问题并以充满动感的韵律而博得人们的好评。

【例 5-8 《玛利亚》】

伯恩斯坦的音乐在剧中起到了至关重要的作用。他的音乐极富时代气息,充满活力的节奏和新颖别致的曲调完美地结合起来,生动地刻画了纽约西区街头帮派的那种咄咄逼人的气势和粗俗率真的性格特征。剧中那首婉转动人的《玛利亚》已经成为百老汇的经典歌曲,而《晚上再见》则可以让你领略年轻人那活力四射、粗犷奔放的情绪。可以说,伯恩斯坦的音乐为《西区故事》提供了一个富有想象力和创造力的灵魂。同时,伯恩斯坦十分注重细节上的处理,《西区故事》中的两个帮派来自不同文化背景的国家,"喷射帮"由一群美国本土少年组成,而"鲨鱼帮"的成员则是拉丁美洲的移民。伯恩斯坦在音乐处理上十分巧妙地运用了地域差别,选择了各自极具个性的音乐风格来刻画人物性格:"喷射帮"的音乐大都采用爵士、布鲁斯的风格,而"鲨鱼帮"出现的常常是一段纯粹的拉丁风格的音乐,这些音乐都与舞蹈紧密结合,准确地呈现纽约下层青年十分有特点的性格与肢体语言。

《西区故事》是音乐、剧本和舞蹈多方面的完美结合。著名编剧劳伦斯(Arthur Laurence)通过一个个鲜活的艺术形象成功地昭示出音乐剧主题。《西区故事》不仅以强烈的戏剧矛盾冲突、音乐的独到处理以及充满美国式活力的舞蹈迎合了时代潮流与大众所好,而且它所触及的种族矛盾问题和当时美国的现实社会问题也是令人关注的焦点。作品不仅具有观赏性,更具有深刻的内涵,是美国音乐剧发展历史上的一个新的里程碑。而著名编

舞罗宾斯(Jerome Robbins)为作品所编配的舞蹈,更是作品的亮点所在。他在作品中创造性地将现代戏剧、现代歌舞、现代芭蕾和谐地融为一体,成为音乐剧作品中最成功的编舞范例之一。

1961年《西区故事》被改编为电影,电影导演怀斯(Robert Wise)与罗宾斯合作,运用电影手段,将它相当完美地再现在银幕上。作品是第三十四届奥斯卡奖评选的大赢家,夺得了包括第三十四届奥斯卡最佳影片、最佳导演、最佳摄影、最佳男配角、最佳女配角、最佳服装设计、最佳音响、最佳剪辑、最佳歌舞片配乐、最佳艺术指导十项大奖。

链接　伯恩斯坦

图5-14　伯恩斯坦

伯恩斯坦(Leonard Bernstein,1918年—1990年),美国作曲家、指挥家、钢琴家。10岁学钢琴,17岁入哈佛大学,后又入纽约柯蒂斯音乐学院,学习作曲与指挥。1940年在波士顿跟库塞维茨基学指挥。1945年到1948年间任纽约市立交响乐团常任指挥。1958年起任纽约爱乐乐团指挥,他在纽约爱乐乐团任职30年,1959年担任音乐总监,后成为终身桂冠指挥。伯恩斯坦是20世纪知名的指挥大师,他擅长演绎马勒、斯特拉文斯基等人的作品。尤其对马勒作品的推广起到了举足轻重的作用。他的指挥风格理智而直率,富有时代精神和主观表达。伯恩斯坦在作曲方面也赢得了巨大的声誉,他最为人所知的作品是音乐剧,诸如《西区故事》《美妙的小镇》等,是百老汇经常上演的剧目。此外,还作有交响曲三部,芭蕾剧《自由的想象》和《真迹》等。

除了创作,伯恩斯坦的指挥生涯也是成就斐然。他不仅在德奥传统曲目上造诣深厚,他指挥的马勒交响曲,使20世纪的人们重新认识到这位晚期浪漫主义大师的地位和重要性。

听与唱:

梨花颂

1=G 2/4　　　　　　　　　　　　　　　　　　　　翁思再 词
舒缓地　　　　　　　　　　　　　　　　　　　　杨乃林 曲

2·3 5 2 | 3· 2 | 1·3 23 1 | 6 — | 5·6 1 | 3·2 3 | 22 123 | 2 — |（片段）

飞飞曲

1=F 2/4 中板　　　　　　　　　　　　　　　　　　　　　　　　黎锦晖 词曲

| 10 30 | 10 30 | 10 30 | 43 21 | 70 20 | 70 20 | 70 20 | 32 17 | 10 30 |

| 10 30 | 1 3 | 5 — | 43 21 | 71 23 | 1· 0 | 1 |

（片段）

拓展与思考：

1. 谈谈你理想中的音乐戏剧所应具备的基本要素。

2. 为大家介绍一部你看过的中国传统戏曲剧目，并与大家分享你的看戏心得。

3. 试了解美国百老汇对音乐剧进行商业操作的流程。

4. 试了解巴洛克歌剧的基本特点。

5. 聆听莫扎特的歌剧咏叹调片段和钢琴慢板乐章，了解他的歌剧创作如何影响他的器乐作品风格。

第六乐章 大自然,乐意与诗意之源泉

主题乐思 组曲、交响诗、民族器乐独奏曲

第一节 组曲

组曲是一种套曲形式,指由若干个具有独立意义的乐曲或乐章有机地统一、连缀而成的音乐结构形式。欧洲 18 世纪中叶以前的古组曲形式,以欧洲各地的舞曲连缀而成。近代组曲的创作较自由,可根据某一内容题材、民族音乐素材创作或从歌剧、舞剧音乐中选出若干首组成。

 听赏 《北方民族生活素描》

【例 6-1】

《北方民族生活素描》是刘锡津作于 20 世纪 70 年代末的月琴组曲,分《赛马》《驯鹿》《渔歌》《冬猎》四个小曲。作者曾深入北方各少数民族地区生活采风,撷取内蒙古、鄂温克、赫哲和鄂伦春等民族生活和劳动中最具特征的场景为内容,简练、生动地勾勒出充满生活气息而又形象各异的北方少数民族的风情。

链接 1. 标题音乐

标题音乐是指"用音响描绘一则故事或形象的具体内容,形式受内容或形象制约的音乐",是浪漫主义时期一种十分重要的音乐表现形式。典型的标题音乐,最早可追溯到贝多芬的《田园交响曲》,柏辽兹的《幻想交响曲》,李斯特、理查德·施特劳斯的交响诗等也都是经典的标题音乐作品。

图 6-1 刘锡津

链接 2. 刘锡津

刘锡津（1948 年— ），中国当代著名作曲家，中国民族管弦乐学会会长。有众多的优秀作品获国家级奖励。代表作品有：声乐作品《我爱你，塞北的雪》《北大荒人的歌》《我从黄河岸边过》《东北是个好地方》；器乐作品《丝路驼铃》《北方民族生活素描》《满族组曲》；音乐剧《鹰》等。其中《鹰》获文化部文华大奖，并获文华作曲奖。

* 听赏 《行星组曲》

【例 6-2 《火星》】

1. 第一主题

2. 第二主题（战争）

管弦乐组曲《行星组曲》是英国作曲家霍尔斯特的代表作之一，作于 1915 年。作曲家用音乐来描绘太阳系各大行星的形态与性格，全曲共分为七个乐章：(1)火星——战争使者。霍尔斯特在 1914 年 8 月第一次世界大战爆发前夕完成这一乐章，有人认为这一乐章是对当时迫在眉睫的战争的预言。这个乐章用霍尔斯特所喜爱的军乐节奏来表达，它表现了惊心动魄的战争。另外几个乐章分别为：(2)金星——和平使者；(3)水星——飞行使者；(4)木星——欢乐使者；(5)土星——老年使者；(6)天王星——魔术师；(7)海王星——神秘主义者。

图 6-2 霍尔斯特

链接　霍尔斯特

霍尔斯特（Gustav Holst，1874 年—1934 年），英国作曲家，1874 年生于切尔腾纳姆的音乐家庭，1893 年入伦敦皇家音乐学院，先后学习钢琴、作曲理论及长号。毕业后曾在歌剧团任长号演奏员，后在圣保罗女子学校任音乐教师，同时在皇家音乐学院教授作曲。

霍尔斯特一生中创作了大量的音乐作品，其中有歌剧、管弦乐曲、钢琴曲以及独唱、合唱曲。其中最广为熟知的，当数他的《行星组曲》。霍尔斯特以极为丰富的想象力和娴熟的作曲、配器技法，为我们描绘出了七幅生动的画面。

第二节　交响诗

一种起源于浪漫主义时期的单乐章标题交响音乐，又称音诗，为李斯特首创。交响诗题材选择不拘一格，常以文学、戏剧、绘画及历史事迹等为题材，广泛运用各种作曲技法，塑造出表现特定标题内容的艺术形象。

听赏　《前奏曲》

【例 6-3】

《前奏曲》是浪漫主义时期匈牙利作曲家李斯特创作的交响诗。该作品最初源于他的合唱《四元素》序曲,后在19世纪法国浪漫主义诗人拉马丁诗作《前奏曲》中获得灵感,1854年李斯特亲自指挥重新创作的作品,在德国魏玛首演,此时曲名定为《前奏曲》(Les Preludes)。

李斯特的学生汉斯冯·彪罗解释《前奏曲》的结构,可分四部分:(1)"爱情的欢愉",(2)"生命的风暴",(3)"田园的牧歌",(4)"胜利的战争"。在该作品中,李斯特表现出十分深邃的哲学思想和接近完美的交响诗创作技巧,使之成为浪漫主义时期交响诗的典范。

图6-3 李斯特

链接1. 李斯特

李斯特(Franz Liszt,1811年—1886年),出生于匈牙利雷汀,浪漫主义时期作曲家、钢琴家。他幼年时期在钢琴演奏上展现惊人天赋,被送到维也纳跟随车尔尼学习钢琴。十六岁定居巴黎。李斯特将钢琴的技巧发展到了无与伦比的程度,极大地丰富了钢琴的表现力,在钢琴上营造了管弦乐般的宏伟音响,他还创建了背谱演奏法。因在钢琴上的巨大贡献,李斯特获得了"钢琴之王"的美称。

同时,他在音乐创作上也展示了深厚的造诣,他不仅创作了大量的钢琴作品,成为钢琴艺术中的瑰宝,还首创了交响诗的形式,他的创作是浪漫主义时期十分重要的文献。其代表作有:钢琴作品《旅行岁月》《超技大练习曲》《第一钢琴协奏曲》等,交响诗《前奏曲》《马捷帕》《匈奴之战》等。

链接2. 奏鸣曲

奏鸣曲(Sonata),源自拉丁文Sonare,意为"发出声响"。在16世纪,奏鸣曲泛指一切器

乐曲；17世纪初，专指某种特定的器乐结构形式。古典奏鸣曲成形于18世纪，由三重奏鸣曲演变而成。古典奏鸣曲由一件乐器独奏，或由一件独奏乐器和钢琴合奏，包含三、四个互为对比的乐章，形成奏鸣曲套曲。

海顿、莫扎特和克列门蒂都是古典奏鸣曲的代表作曲家。贝多芬的32首奏鸣曲，代表着奏鸣曲写作的最高境界。浪漫主义时期，李斯特创造了单乐章的奏鸣曲，其中各个部分接近于套曲的各个乐章。

听赏 《查拉图斯特拉如是说》

《查拉图斯特拉如是说》取材于德国哲学家尼采（1844年—1900年）的同名哲学著作。查拉图斯特拉指的是所罗亚斯德（约前7世纪至前6世纪），古代波斯宗教改革者、所罗亚斯德教的创始人。全曲以标题音乐为创作原则，描写了人与自然界的智慧较量，通过查拉图斯特拉这个象征性人物，说明人由原始生物向超人的转变、过渡。施特劳斯慎重地在曲旁标注："我不准备写哲理音乐或为尼采画像，我要用音乐来描写人类进化的过程，从原始状态经过宗教、科学的不同阶段，到达尼采'超人'的理想境界……"作品分为："来世之人""渴望""欢乐与激情""挽歌""学术""康复""舞曲""梦游者之歌"八个段落。

【例6-4 "渴望"（或名"关于伟大的渴望"）】

此段落揭示了人类灵魂从愚昧迷信到自我解放的强烈渴望。开始，B大调平行三度的旋律显示了施特劳斯特有的甜蜜。随后，人的本性和宗教信条之间闯入了人类要求精神解放的欲望——人的本性在C大调上，而其他声部停留在先前的B大调上，这是多调性风格的写法。基督教由"信经"曲调和管风琴音响所代表。一个新的冲动式的动机，表现了查拉图斯特拉对本性和宗教的反抗。后来这个动机逐渐压倒所有动机，以渐强、渐丰满的音响和积蓄的热情结束本段。

链接　理查·施特劳斯

图 6-4　理查·施特劳斯

理查·施特劳斯（Richard Strauss，1864 年—1949 年），德国作曲家，指挥家。施特劳斯 6 岁即开始作曲，其创作受柏辽兹、瓦格纳、李斯特等人影响，大多遵循晚期浪漫主义风格和手法，尤以配器效果丰富、乐队规模宏大著称。其歌剧在 20 世纪上半叶德奥歌剧创作中有突出的重要地位。施特劳斯是 19 世纪末以来德国最重要的作曲家之一，其乐风和技法标志着 19 世纪晚期浪漫主义向 20 世纪"新音乐"的过渡，对后世有深远的影响。其代表作有《自意大利》《麦克白》《唐璜》《死与净化》《查拉图斯特拉如是说》《堂吉诃德》《英雄的一生》《家庭交响曲》《玫瑰骑士》《阿尔卑斯山交响曲》等。

听赏　《荒山之夜》

【例 6-5　撒旦王主题】

交响诗《荒山之夜》是俄罗斯民族乐派作曲家穆索尔斯基的乐队作品。所谓"荒山"，是指乌克兰首府基辅附近的特里格拉夫山，它是传说中女巫们做安息日仪式的地方。乐曲可分四段，在最后的相当庄严的安息日主题之前，有乱哄哄的集会场面，还有鬼打鬼闹，照穆氏本人解释是"降 C 小调带点下流腔"的魔鬼"礼赞"。整首曲子紧凑、火爆，11 分钟的演奏一气呵成，既避免了所谓"匈牙利进行曲"式的陈词滥调，又省略掉德奥音乐那种过渡段落的冗长、拖沓，堪称最富独创性的俄罗斯杰作。

第六乐章
大自然,乐意与诗意之源泉

链接　穆索尔斯基

图 6-5　穆索尔斯基

穆索尔斯基(Modest Petrovich Mussorgsky,1839 年—1881 年),俄罗斯浪漫主义时期民族乐派作曲家,"强力集团"成员之一。穆索尔斯基并非受专业教育的职业音乐家,他先是服役于俄军,后在政府机关工作,晚年生活潦倒。音乐始终是其业余爱好,但是由于他本人的独特天赋,其音乐创作成就可能是"强力集团"成员中最高的。穆索尔斯基的音乐具有强烈的民族性、现实主义和自然主义的特征。他的音乐语言及表现手法新颖别致,敢于对和声进行大胆的创新,在欧洲专业音乐创作领域产生过深远的影响。其代表作有:《鲍里斯·戈杜诺夫》《图画展览会》《育儿室》《死之歌舞》和《暗无天日》等。

听赏　《江雪》

【例 6-6】

《江雪》是作曲家朱践耳的第十交响曲，题材取自唐代大诗人柳宗元的一首脍炙人口的五言绝句《江雪》："千山鸟飞绝，万径人踪灭。孤舟蓑笠翁，独钓寒江雪。"这部交响曲在现场演出时，要求指挥家带领乐队与由尚长荣的吟唱和龚一的古琴演奏的预制录音同步进行。乐曲描述的那种超凡脱俗、清高孤傲的人格形象非常动人。作曲家将古琴和京剧吟唱的民族神韵与现代作曲技法、无调性和泛调性融为一体，从而产生了不同凡响的艺术感染力。作品既具有古朴、深邃的凝重感，又富于新颖独创的现代交响乐风格。

从音乐体裁上看，《江雪》更像一首交响诗。全曲的力度布局呈对称的橄榄形，三遍五言绝句的吟唱构成了乐曲的基本框架，首尾泰然自若、含蓄深沉，中间的一遍苍凉悲愤、气宇轩

昂。远景——近景(特写)——远景对照鲜明。对"千山""万径""绝""灭"的那种空旷寂寞、冷清幽僻的境界,乐曲的首尾皆有出色的描绘。

链接　朱践耳

图 6-6　朱践耳

朱践耳(1922年—2017年),祖籍安徽泾县,生于天津。朱践耳创作极其勤奋,在许多重要的音乐创作领域都留下了成功的记录。他的音乐作品具有深刻的思想内涵和精美的表现形式,有很强的艺术感染力,主要艺术成就是交响音乐的创作活动。代表作品有《唱支山歌给党听》、《接过雷锋的枪》、《清晰的记忆》、《纳西一奇》、《交响曲》(1—9部)、《节日序曲》、《天乐》、《江雪》等。

第三节　民族乐器独奏曲

听赏　《百鸟朝凤》

【例6-7】

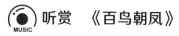

这首曲子原是流行于山东、河南、河北等地的民间乐曲。它以热情欢快的旋律与百鸟和鸣之声,表现了生气勃勃的大自然景象。1953年春,由山东省菏泽专区代表队作为唢呐独奏

参加全国会演,受到热烈欢迎。20世纪70年代,在任同祥演奏的基础上,又设计了一个呈现百鸟齐鸣意境的引子,以加强音乐性,还扩充了华彩乐句,使用快速双吐演奏技巧,使乐曲更为完整。这首民间乐曲很受国内外听众的欢迎,是音乐会经常演出的保留曲目之一。

链接　唢呐

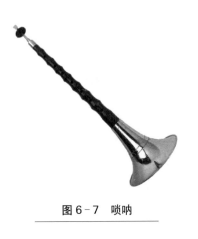

图6-7　唢呐

唢呐,俗称"喇叭",因其发音高亢、嘹亮而成为一种在我国各地广泛流传的民间乐器。唢呐大约于公元3世纪在中国出现,新疆拜城克孜尔石窟第三十八窟中的伎乐壁画已有吹奏唢呐形象。金元时代,传到我国中原地区。明代后期,唢呐已在戏曲音乐中占有重要地位,用以伴奏唱腔、吹奏过场曲牌。到了清代,唢呐则被编进宫廷的《回部乐》中。今天唢呐已成为我国各族人民广泛使用的乐器之一。

唢呐音量宏大有力,音色高亢明亮,常用作室外演奏,是民间婚丧仪仗和吹打合奏中的主要乐器。在河北吹歌、山东鼓吹乐、辽南鼓吹、潮州大锣鼓和山西八套等地方音乐中,唢呐也是不可或缺的乐器。

听赏　《秋湖月夜》

【例6-8　1＝F 或 Eb 曲笛(筒音作2)】

笛子独奏曲《秋湖月夜》，由演奏家俞逊发与彭正元创作于1981年7月。取意于南宋爱国词人张孝祥的名篇《念奴娇·过洞庭》："洞庭青草，近中秋、更无一点风色。玉鉴琼田三万顷，著我扁舟一叶。素月分辉，明河共影，表里俱澄澈。悠然心会，妙处难与君说。应念岭海经年，孤光自照，肝胆皆冰雪。短发萧骚襟袖冷，稳泛沧溟空阔。尽挹西江，细斟北斗，万象为宾客。扣舷独啸，不知今夕何夕。"

乐曲是"慢——快——慢"三段体结构，展现了秋湖月夜的优美风景，古朴典雅，充满诗情画意，表现出我国传统艺术作品中常见的那种恬静淡远的意境美。

链接　笛子

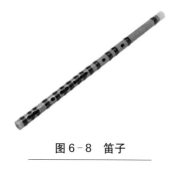

图6-8　笛子

我国古代把竹制竖吹的箫称为"篴"或"笛"。南北朝以后，笛和箫的名称才逐渐分开，称"横吹"或"横笛"。隋唐时期，已有"大横吹""小横吹"的记载，而且在民间已被广泛应用。

宋朝以后，笛在民间音乐中的地位更加重要，当时民间有种演奏形式叫"鼓笛曲"。明清以后笛在大量的民间音乐形式中被应用，如江南丝竹、二人台牌子曲、西岸鼓乐、十番鼓、十番锣鼓等，并且在多种戏曲音乐、说唱音乐中担任伴奏。

传统的笛子为竹制，有六个按音孔，一个吹孔和一个笛膜孔，由竹管内空气柱的振动而发音。发音清脆嘹亮，表现力丰富，深受人们的喜爱。笛子的种类很多，最常见的是"曲笛"和"梆笛"。梆笛主要应用于梆子腔剧种的伴奏和北方诸乐种的合奏。曲笛主要应用于昆曲的伴奏和南方诸乐种合奏。代表性笛曲有：《五梆子》《鹧鸪飞》《秋湖月夜》等。

听赏　《春江花月夜》

【例6-9】

《春江花月夜》原是一首琵琶独奏曲,曾名《夕阳箫鼓》《浔阳琵琶》《浔阳夜月》《浔阳曲》等。约在1925年,此曲首次被改编成民族管弦乐曲,定名《春江花月夜》。解放后,又经多人整理改编,更臻完善,深为国内外听众珍爱。乐曲通过委婉质朴的旋律,流畅多变的节奏,巧妙细腻的配器,丝丝入扣的演奏,形象地描绘了月夜春江的迷人景色,尽情赞颂江南水乡的风姿形态。全曲就像一幅工笔精细、色彩柔和、清丽淡雅的山水长卷,引人入胜。

　　第一段"江楼钟鼓"描绘出夕阳映江面,熏风拂涟漪的景色。然后,乐队齐奏出优美如歌的主题,乐句间同音相连,委婉平静;大鼓轻声滚奏,意境深远。第二、三段,表现了"月上东山"和"风回曲水"的意境。接着如见江风习习,花草摇曳,水中倒影,层叠恍惚。进入第五段"水深云际",那种"江天一色无纤尘,皎皎空中孤月轮"的壮阔景色油然而生。乐队齐奏,速度加快,犹如白帆点点,遥闻渔歌,由远而近,逐歌四起的画面。第七段,琵琶用扫轮弹奏,恰似渔舟破水,掀起波涛拍岸的动态。全曲的高潮是第九段"欸乃归舟",表现归舟破水,浪花飞溅,橹声"欸乃",由近而远的意境。归舟远去,万籁俱寂,春江显得更加宁静,全曲在悠扬徐缓的旋律中结束,使人回味无穷。

链接　琵琶

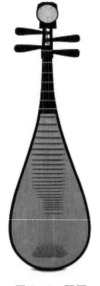

图6-9　琵琶

　　东汉刘熙《释名》载:"枇杷,推手前曰枇,引手却曰杷,像其鼓时,因此为名。"当时的琵琶形状与现在的不同,是今天我国民乐器中阮的前身。到了公元五六世纪从中亚地区传入一种曲项琵琶,当时称作"胡琵琶"。现代的琵琶就是由这种曲项琵琶演变发展而来的。

　　唐代琵琶的发展出现了一个高峰,成为当时非常流行的乐器,而且在乐队处于领奏地位。到了唐代后期,琵琶从演奏技法到制作构造上都得到了很大的发展。在演奏技法上最突出的改革是由横抱演奏变为竖抱演奏,由手指直接演奏取代了用拨子演奏。琵琶构造方面最明显的改变是由四个音位增至十六个(即四相十二品)。到了公元15世纪左右,琵琶已拥有一批以《十面埋伏》和《霸王卸甲》为代表的武曲以及以《月儿高》《思春》和《昭君怨》为代表的文曲。琵琶传统上是运用五声音阶。到了民国时期,已开始按照十二平均律增加琴码,目前标准的琵琶已有八相三十品,琵琶表现力和适应力大大加强,不仅可以演奏传统乐曲,而且可以演奏西洋和现代作品,并且有利于与交响乐队合作。

听赏 《渔舟唱晚》

【例 6-10】

《渔舟唱晚》是一首颇具古典风格的河南筝曲,是 20 世纪 30 年代以来,流传广、影响大的一首筝独奏曲。乐曲描绘了夕阳映照万顷碧波,渔民悠然自得,渔船随波渐远的优美景象。娄树华于 1938 年以古曲《归去来》为素材,依据十三弦古筝的特点发展而成,并引用唐朝诗人王勃《滕王阁序》中"渔舟唱晚,穷响彭蠡之滨"的"渔舟唱晚"为标题。

乐曲开头舒缓典雅,描绘夕阳斜照碧波的画面;接着音调逐层递降,反复变化,采用五声音阶回旋环绕技法,表现渔翁唱晚的情趣。接下来的是此曲最大的特色,就是用递升递降的旋律多次反复演奏,并且逐渐加快,音乐跌宕起伏,表现了流水层涌回荡、渔船随波渐远的情景,是一首蕴含诗情画意的优秀筝曲。曾被改编为高胡、古筝二重奏及小提琴独奏曲。

链接 古筝

图 6-10 古筝

筝,我国最古老的弹拨乐器之一。发源于我国战国时期,至今已有 2500 年的历史,是民族乐器中的瑰宝,蕴含着博大精深的文化内涵。它既善于表现优美抒情的曲调,又能够抒发气势磅礴的乐章。古人曾用"弹筝奋逸响,新声妙入神"、"坐客满筵都不语,一行哀雁十三声"的生动诗句,描绘筝的演奏艺术达到令人神驰的境地。由于古筝音色高洁、典雅,委婉动

听,乐章华丽,富有神韵,能让人修身养性,陶冶性情。筝也称为"秦筝"。

早期筝的表演形式主要是弹唱的筝歌。随着汉代相和歌的兴起,古筝艺术进入了一个全新的时代,并逐步发展为六七种丝竹乐器更相迭奏,歌手击节唱和的形式。十三弦筝在唐代得到了充分发展。

听与唱:

小草

1=G 2/4

向　彤、何兆华词
王祖皆、张卓娅曲

淳朴、诚挚地

6 6 1 7 | 6 — | 6 6 3 2 | 3 — | 3 3 5 3 | 2 2 1 7 | 6·5 | 3 — | 6 6 1 7 | 6 — |

6 6 3 2 | 3 — | 3 3 5 3 | 2 2 2 1 | 7 6 6 5 | 6 — |（片段）

贝加尔湖畔

1=F 4/4

李健词曲

6 7 1 5 | 4 — 0 0 | 0 5 6 7 4 | 3 — 0 0 | 0 3 3 6 5 | 4 2 — 0 |

0 7 3 2 | 6 — — 0 |（片段）

拓展与思考:

1. 何为"通感理论"？视觉艺术与听觉艺术之间有何审美上的关联？
2. 谈谈交响诗这一题材的历史发展轨迹。
3. 朱践耳的第十交响曲《江雪》有哪些新的技法？
4. 谈谈你最喜欢的一首中国民族器乐独奏曲,并简要介绍其历史。
5. 试探索中国古代文人音乐与自然的美学问题。
6. 列举几部以自然为题材的标题音乐,说明自然这一永恒的主题对艺术创作的影响。

第七乐章
乡愁,一个延续千年的难解心结

主题乐思 电影音乐、艺术歌曲、室内乐

第一节 电影音乐

电影音乐是指电影中出现的音乐,它是电影中重要的艺术要素之一。电影音乐在强化角色个性、美化场景、渲染气氛、心理暗示等方面,对电影整体艺术质量的构成、电影感染力的提高有着举足轻重的作用。

听赏 《海的尽头是草原》

图 7-1 "草原妈妈"用爱哺育"国家孩子"

《海的尽头是草原》是电视剧《海的尽头是草原》的同名主题曲。该剧根据20世纪50年代末"三千孤儿入内蒙"的真实事件改编。那时,新中国遭遇严重自然灾害,大批南方孤儿面临生存危机。在这个关头,内蒙古自治区党委、政府主动向中央请缨,本着"接一个,活一个,壮一个"的原则,接受了3000名面临困境的孤儿,将他们接到了大草原,交给淳朴善良的牧民们收养。草原人以博大的胸怀接纳了这些孩童,养育恩情深似海。在这里,远离家乡的孩子们将要学着融入新的环境和家庭,面对新的家人。而他们所有的不安、伤痛与乡愁,都将被感天动地的人间大爱一一化解。

【例 7-1 《海的尽头是草原》】

梁 芒 词
金培达 曲

$1=\text{E}\ \dfrac{4}{4}$

3 - - 56 | 3 - - 1 | 2 - 25 53 | 2 - - -)|

1 23 5 63 | 23 16 5 - | 1 12 3· 35 | 55 5 - | 1 23 5 3
1.是 谁 的 眼 睛 在 遥 望, 望 时 间 的 海 浪。 孩 子 的 梦 流
2.是 谁 的 手 松 开 马 缰, 想 要 自 由 飞 翔。 虽 然 寒 风 割

| 23 12 6 - | 2 - 23 35 | 52 2 - - ‖
出 眼 眶, 亮 晃 晃。
伤 翅 膀,

```
｜2.
｜ 2 - - 3 | 2 - - 3 | 3 1  1 - - | 1 0 0 0 ‖ 5· 3 5 3 | 2· 1 6 - |
  孤   单   中   绽   放。          海 的 尽 头   是 草 原,

6· 5 6 1 2 | 3 - - - | 5· 3 5 3 | 1 7 6 - | 4 - - 5 | 5 2 2 - - |
路  就 是 掌 纹 线,    命 运 交 错 画 图 案, 千    千   万。

1 2 3 5 6 3 | 2 3 1 6 5 - | 1 1 1 2 3 5 | 5 5 5 - - |
月 亮 月 亮 落 在 故   乡,   月 光 都 装 满 行   囊,

1 2 3 5 3 | 2 3 1 2 6 0 5 | 2 - - 3 2 | 2 - - 3 | 3 1 1 - - ‖
岁 月 喜 欢 把 故 事 拉 长, 可 人    生   却   匆   忙。
```

链接 1. 影视主题曲

影视主题曲是指代表影视剧主题的歌曲,或被认为是一部影视剧具有代表性的插曲。它是影视综合艺术的有机组成部分,在突出影片的思想性、戏剧性等方面,起着特殊作用。

链接 2. 电影音乐的种类

电影音乐可分为两种基本类型：画外音乐(无声源音乐)和画内音乐(有声源音乐)。画外音乐贯穿画面,提示观众剧情的变化。这种电影音乐也可以用来加快画面的推进节奏,使短镜头感觉上较长,或者使长镜头显得较短。

如果观众听到的音乐是由影片中某人或某物产生,例如,片中人物在哼一首歌,片中的收音机正在广播,这种电影音乐就叫"画内音乐"。如果片中人物在跳舞或与画内音乐互动,在现场拍摄时就必须录制或播放画内音乐。

听赏 《我心永恒》

【例 7-2】

1997年,电影《泰坦尼克号》的魅力横扫全世界,不仅获得11项奥斯卡奖,更史无前例地在全球卖座高达18亿3 540万美元。由加拿大著名女歌手席琳·迪翁(Celion Dion)演唱的主题曲《我心永恒》(*My Heart Will Go On*)成为片中最大亮点之一,获得奥斯卡最佳电影插曲奖,风靡全世界。

除了电影主题歌外,配乐对于整部影片的情节也起到了烘托和升华的作用。作者运用乐队与电子合成器乐相结合的手法来诠释,其中爱尔兰风笛的运用无疑是最大的亮点,风笛特有的温柔飘逸的音色,将男女主人公的浪漫爱情衬托得更为动人;另外,作者还加入了挪威女歌手西撒尔·吉尔克(Sissel kjyrieboe)的人声吟唱。西撒尔·吉尔克天籁般的音色将吟唱演绎得唯美、诗意,加上法国号的共鸣,又使整体配乐具有磅礴的气势,作者詹姆斯·霍纳凭借此作,一举获得奥斯卡最佳原创配乐及最佳原创歌曲两项大奖。

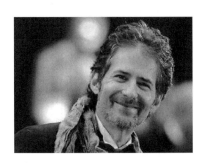

图 7-2 詹姆斯·霍纳

链接 1. 詹姆斯·霍纳

詹姆斯·霍纳(James Horner,1953年—2015年),出生于美国加州洛杉矶,青少年时期曾在皇家音乐学院师从著名作曲家里盖蒂学习作曲。70年代后,詹姆斯在南加州大学取得了作曲学士学位。在获得 UCLA 作曲硕士学位和博士学位之后,留校任教了两三年。作为标准的学院派作曲家,他却在电影配乐领域获得极大成功。

他于70年代进入好莱坞,80年代崭露头角,90年代后期则获得巨大成功。其著名的电影配乐代表作有:《异形续集》、《美国鼠谭》、《光荣战役》(格莱美音乐奖最佳电影作曲)、《阿波罗十三号》、《英雄本色》、《泰坦尼克号》(奥斯卡最佳原创音乐及原创歌曲)、《佐罗的面具》等。

1986 年为《异形》续集配乐,即获得奥斯卡最佳原作音乐提名;同时他还为《美国鼠谭》作曲,获得奥斯卡最佳原作歌曲提名。1998 年因《泰坦尼克号》获第七十届奥斯卡最佳原创歌曲金像奖。2004 年,霍纳凭借作品《尘雾家园》再次获得奥斯卡最佳电影配乐的提名。

链接 2. 苏格兰风笛

图 7-3 苏格兰风笛演奏者

苏格兰风笛早在 15 世纪就在欧洲各国出现了。从英国边界的诺森伯利亚(英国古王国)一带,越过爱尔兰、西班牙、意大利,到东欧国家像罗马尼亚、捷克、斯洛伐克,这些国家早已形成风笛文化。经过了数百年的变迁,风笛的形式愈益多样,也广为人所识。17 世纪至 18 世纪受到英国军队的影响,风笛成为苏格兰很重要的演奏乐器。19 世纪,风笛竞赛更是在苏格兰民间风起云涌,因而造就许多著名的风笛手。其中对风笛音乐贡献最多的是阿伦·麦克莱欧德,他成功地改良了传统风笛音乐,成功地将苏格兰音乐推展至全世界,也因而奠定了苏格兰风笛在世界音乐界的基础。

风笛有一个气袋,是用羊皮制成的。演奏者不断往这个夹在腋下的气袋里充气,通过气袋中的气流传送到风笛上的管子里。风笛上还有一些别的管子,一管一音,为伴奏管,发出和声性的持续音。所以,风笛音乐听上去和谐、丰满。在风笛甜美的声音里,有一缕隐约的沙哑和沧桑——每一个尾音,都会非常随意,留下一个回旋的音符。风笛擅长演奏短小的装饰音。在音乐作品中,风笛的音响常常被用来描绘田园风光。然而,当风笛演奏抒情、忧伤的曲调时,那种凄凉和悲伤的效果又是任何乐器都难以相比的。

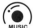 **听赏 《酒干倘卖无》**

【例 7-3】

1=C 4/4 2/4

慢板　充满感情地

(2̇ 2 1 1 6 — | 1 1 6 6 5 — | 6 6 5 5 3 — | 5 5 3 3 2 —) | 2̇ 2 2 1 1 6 —

(伴唱) 酒　干　哪　淌　卖　无,

```
| 1 1 1 6 6 5 — | 6 6 6 5 5 3 — | 5 5 5 3 3 2· ∨1 2 |
  酒 干 哪 淌 卖 无,   酒 干 哪 淌 卖 无,   酒 干 哪 淌 卖 无,  (独)多 么

| 3 3 2 3 5 3· 2 3 | 5 5 3 5 6 5· 3 5 | 6 6 5 6 1 6· ∨5 6 |
  熟 悉 的 声   音, 陪 我 多 少 年 风 和 雨, 从 来 不 需 要 想   起, 永 远
  你 不 曾 养 育 我, 给 我 温   暖 的 生 活, 假 如 你 不 曾 保 护 我, 我 的
```

《酒干倘卖无》是故事片《搭错车》的主题歌。歌曲的主题是从哑叔收破烂时所吹奏的小喇叭的音调发展而来的。歌曲首先以合唱的形式营造了一种氛围,衬托出哑叔的音乐形象。接着女声独唱进入,从多方面铺垫了亲人的养育之恩,进而盛赞亲人的美好心灵。最后呼应歌曲的开头,完全反复。在歌曲伴唱的有力烘托下,那声情并茂的"酒干倘卖无"的呼喊,是主人公百感交集的内心倾诉,感人至深。1984年曾荣获香港第三届电影金像奖最佳电影歌曲奖。

链接　《搭错车》(故事片)

故事片《搭错车》是1983年新艺城公司拍摄的故事片。剧情描述了哑叔与弃婴阿美之间几十年的真情故事,影片情节感人,配乐也十分具有震撼力,其中《是否》《一样的月光》《酒干倘卖无》等都成了十分流行的歌曲,对流行乐坛产生过深远的影响。

第二节　艺术歌曲

艺术歌曲是诗歌、旋律、钢琴伴奏有机结合而共同完成艺术表现任务的一种音乐体裁,在欧洲有较长的发展历史。尤其在浪漫主义时期,由舒伯特、舒曼等的创作而得以蓬勃发展,并确立为一种独立类型的歌曲种类。

艺术歌曲是音乐体裁中体量较小的一种,但艺术表现力非常出众。歌词、旋律、伴奏三要素缺一不可,对创作者的文学修养与音乐悟性要求很高。它是19世纪浪漫主义音乐中最独特而高贵的艺术之花。

听赏 《思乡》

【例 7-4】

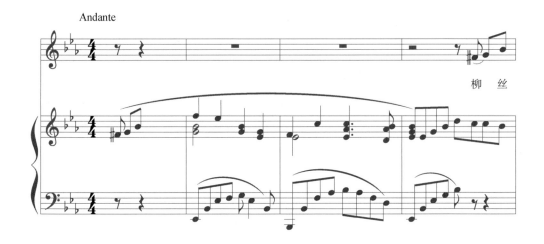

《思乡》,是韦瀚章作词、黄自作曲,完成于1932年的艺术歌曲。该词为当时"国立音乐专科学校"的注册主任韦瀚章的处女作,教务长黄自谱曲之后,次年由声乐系教授应尚能演唱并在上海胜利唱片公司录制出版。

这是一首极富诗情画意的作品,歌词保留了中国传统词作的优雅、意境:

柳丝系绿,

第七乐章
乡愁，一个延续千年的难解心结

清明才过了，

独自个凭栏无语。

更那堪墙外鹃啼，

一声声道："不如归去！"

惹起了万种闲情，

满怀别绪，

问落花："随渺渺微波是否向南流？"

我愿与他同去。

该词分上下阕，在十分短小的结构中，旋律严丝合缝地传达了歌词中体现的跌宕起伏的心境，将春景、思乡、情感的爆发，都做到了极致，堪称中国早期艺术歌曲中的精品之作。

图 7-4　黄自

链接　黄自

黄自（1904年—1938年），作曲家、音乐教育家，上海川沙人。早年在美国欧伯林学院及耶鲁大学音乐学校学习作曲。1929年回国，先后在上海沪江大学音乐系、国立音乐专科学校理论作曲组任教并兼任教务主任。

黄自是第一个在国内系统传授欧美近代专业作曲理论，并且有着建立中国民族乐派抱负的音乐教育家。他不仅在专业音乐教育领域颇有造诣，同时，在基础音乐教育领域也有突出贡献：他主编的《复兴中学音乐教科书》是20世纪30年代最优秀的基础教育音乐教材之一，教材中的歌曲均为他本人创作，如《踏雪寻梅》等至今仍广为传唱。其主要代表作有《怀旧》《长恨歌》《抗敌歌》《旗正飘飘》《都市风光幻想曲》以及大批艺术歌曲，他还编写了《音乐史》及《和声学》两部论著，创办了中国最早的音乐周刊并担任主编，发起组织了中国第一个全部由中国演奏家组成的交响乐队——上海管弦乐团。

听赏 《菩提树》①

【例 7-5】

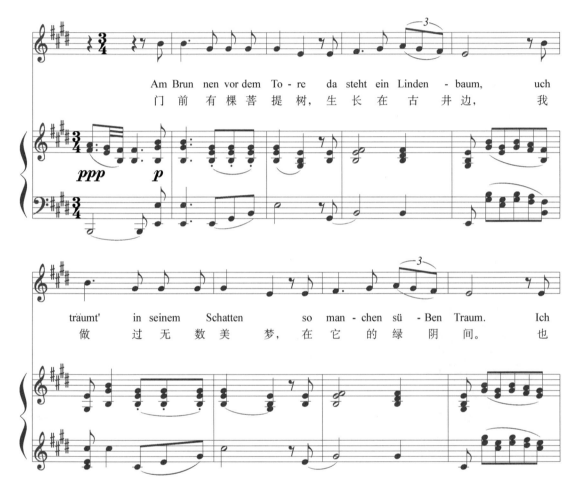

　　《菩提树》是舒伯特创作的声乐套曲《冬之旅》中的第五首。《冬之旅》是作者晚期的代表作,描写了主人公遭到他所追求的爱人的拒绝,在一个阴冷的冬日的夜晚,离乡背井踏上茫茫旅途的故事。套曲借旅途中所见景物——沉睡着的村庄、邮站、路旁的菩提树、潺潺的小溪等,来衬托和刻画主人公的心理。这种悲剧性的抒情自白,映衬了作者一生的悲惨遭遇和当时社会生活的阴暗。

① 德语为 Lindebaum,有两种翻译:椴树,或菩提树。实际上德语的 Linde,Lindenbaum 是椴树而非菩提树,这可能是早期留学生的误译,目前中文中已经习非成是。菩提树盛产于东南亚,德国的气候条件不适合其生长。德国椴树外形如心形,象征温情之爱。

《菩提树》是《冬之旅》中流传最广的一首。歌曲的内容是主人公在旅途中回忆起家乡门前那棵茂密的菩提树以及曾有过的幸福时那种复杂的心情。这首歌旋律朴素、简练,感情亲切,具有德奥民歌的风格特点,于宁静中给人以流浪者悲哀的感受。

值得一提的是这首歌的调式运用:开头是 E 大调,中间转成色调黯淡的 E 小调,最后又回到 E 大调。情感色彩的明暗对比,现实与回忆的交替,梦幻的温暖与真实的凄凉,所有的转换和过渡在调式变化中处理得非常自然。用大调、小调调性色彩的对比变换来体现对比性的情感,是舒伯特常用的手法。同时,钢琴伴奏有如菩提树叶沙沙的声响,与歌唱的旋律无论在音响上还是在情境上都融为一体,富有极强的感染力。

链接 1.《冬之旅》

舒伯特的《冬之旅》是德国艺术歌曲文献中最重要的声乐套曲之一,其在诗与音乐的完美结合、声乐与钢琴的相互补充、音乐优美与深度兼顾等方面都达到了一个顶峰。能与之相提并论的只有他的《美丽的磨坊女》和舒曼的《诗人之恋》《妇女的爱情与生活》等,但在规模上都不及它庞大丰满。

《冬之旅》是作曲家告别人世前一年的作品,有着强烈的悲剧色彩。整部作品的歌词取自德国诗人威廉·缪勒的 24 首诗。缪勒的诗一向能给予舒伯特强烈的创作冲动。当时舒伯特备受贫困和疾病的折磨,当舒伯特沉湎于缪勒悲哀抑郁的诗歌中时,心力上的煎熬和他体内的恶疾一同在损耗着音乐家的生命。他自己这样说道:"我不时觉得我不再属于这个世界了。"这便是《冬之旅》孤独、阴郁、凄凉的情感基调。

舒伯特《冬之旅》的 24 首歌分别是:①晚安,②风标,③冻泪,④冻僵,⑤菩提树,⑥泪河,⑦在河上,⑧回顾,⑨鬼火,⑩休息,⑪春梦,⑫孤独,⑬邮车,⑭白发,⑮乌鸦,⑯最后的希望,⑰在村里,⑱风雨的早晨,⑲迷惘,⑳路标,㉑旅店,㉒勇气,㉓虚幻的太阳,㉔街头艺人。

链接 2. 声乐套曲

声乐套曲又叫声乐组曲,是大型声乐作品的一种结构形式。套曲中的各首歌曲通过其内容和音乐风格而相互联系。其一般的特点是:在统一的标题之下,用若干首歌曲来表达同一主题。套曲中的各首歌曲可独立成曲,彼此的表演形式也往往不同(如分独唱、重唱、齐唱、合唱等),但它们之间的内容互有联系,在音乐方面既统一,又有变化,共同组成了一个和谐的整体。例如《航天之歌》这部套曲,以"航天之歌"为统一的标题,用了七首歌曲,其中有男声独唱、女声独唱、男女声重唱、混声四部合唱等不同的演唱形式,各首都可单独抽出来

唱,从不同的侧面来表达歌颂中国航天事业的主题,构成一部大型作品的整体。著名的《黄河大合唱》《长征组歌》等,其音乐结构形式都属于声乐套曲。

第三节　室内乐及其他

室内乐是一种由几件乐器合作的小型合奏形式,起源于17—18世纪初的欧洲。最初,是在贵族客厅中表演,为区别于那些适合在教堂内演奏的音乐,故称为"室内乐"。比较常见的室内乐组合,有弦乐四重奏、钢琴三重奏、钢琴五重奏、木管五重奏等,此外,还有弦乐合奏、管乐合奏等多重组合。但现代室内乐不一定是在室内演奏的,它们完全可以在露天进行演出活动。

听赏　《如歌的行板》

【例7-6】

《如歌的行板》,是柴可夫斯基于1871年创作的《D大调弦乐四重奏》的第二乐章。该音乐主题是一首民谣。1869年夏,柴可夫斯基在乌克兰卡蒙卡村他妹妹家的庄园旅居时,从当地一名泥水匠处得来。

全曲由两个主题交替反复而成。第一主题就是前述的那首优雅而伤感的民谣曲调,虽由二拍与三拍混合而成,但毫无雕琢的痕迹。在幽静的切分音过门后,引出第二主题,这一曲调的感情较为激昂,钢琴伴奏以固执的同一音型连续着,却并不给人以单调的感觉。此后又回到高八度的第一主题,然后又重复第二主题,但重复中有变化,是第一主题的片断,有如痛苦的啜泣。本曲曾使俄国大文豪——伟大的列夫·托尔斯泰老泪纵横——"我听到了俄

罗斯的苦难"。

链接 1. 柴可夫斯基

图 7-5 柴可夫斯基

柴可夫斯基(Peter Ilitch Tchaikovsky，1840 年—1893 年)，浪漫主义时期俄罗斯作曲家。10 岁开始学习钢琴和作曲。1862 年入彼得堡音乐学院学习作曲，毕业后赴莫斯科音乐学院任教。他的音乐基调中有民歌和民间舞蹈的痕迹，他善于用音乐形象来表现生活中各种心理和感情状态发展及演变的过程。他的音乐唯美，一向以旋律优美、通俗易懂著称，同时又不乏深刻性。他的音乐风格是现实主义和浪漫主义结合的典范，音乐因其华美流畅而获得最多的听众群。其代表作有《叶甫根尼·奥涅金》《黑桃皇后》《天鹅湖》《胡桃夹子》《睡美人》《悲怆(第六)交响曲》《降 B 小调第一钢琴协奏曲》《D 大调小提琴协奏曲》《罗密欧与朱丽叶》《1812 序曲》，等等。

链接 2. 弦乐四重奏

弦乐四重奏是由两把小提琴、一把中提琴和一把大提琴构成的演奏组合，是室内乐中最具典型意义、最完美的形式，四重奏有着最纯净优美的和声和无比和谐的音色，被称为"密友间的谈话"。四重奏作品的演奏者需要具备独奏家的技巧，更要具有极强的、相互细微照应的团队合作能力。弦乐四重奏的形式从海顿开始确立，发展到贝多芬时代在内容和表达上都有了质的飞跃。

听赏 《一个美国人在巴黎》

1928 年，美国作曲家乔治·格什温在访问巴黎期间创作了管弦乐名曲《一个美国人在巴黎》。他以幽默的手法夹带旅行者的感伤气氛，描写了 1920 年巴黎的繁荣和嘈杂的景象。

乐曲的开头是喧闹欢快的主题，使人仿佛感受到巴黎清新的晨风，听到喧闹的汽车和咖啡馆里舞蹈的旋律。但是很快，这一切被忧伤的思乡主题所取代，小提琴优美的旋律使他想起故乡布鲁斯风格的音乐，更加深了思乡的情怀；"他不属于这个地方，他是全世界最不幸的家伙，是一个外国人。凉爽蔚蓝的巴黎天空，远处直冲云霄的埃菲尔铁塔，码头上的书亭，这

一切异国之美又有什么用处？他不是波德莱尔，不想超然于尘世之外。尘世正是他所渴望的，正是他熟悉的；那是个不太可爱的尘世，也许有点粗俗，然而不管怎样，那毕竟是他的家。"

【例 7-7】

此曲创作于《蓝色狂想曲》后的第四年，此时格什温的配器才能已很成熟，因此在这首乐曲的总谱上有"这是一首音诗，格什温作曲并配器"字样。作曲家意图在曲中表现一个美国旅行者对巴黎的印象。乐曲中间的慢乐段是忧郁的布鲁斯，表现了挥之不去的浓重的思乡之情。

【例 7-8】

听赏　《第九交响曲》（《自新大陆》）

《第九交响曲》是德沃夏克在1892—1895年间旅居美国担任纽约国立音乐学院院长期间创作，《自新大陆》是作者自定的别名。作品以丰富、细腻又富有气魄的音乐语汇表现了作曲家旅居异国的新鲜感受，更表现了对祖国捷克的深刻的思念之情。

【例 7-9　《第九交响曲》第二乐章主题】

《自新大陆》的第二乐章为慢板,是公认的交响曲中最为动人的旋律之一。后人将其改编并填上歌词,取名为《念故乡》。优美而又有着淡淡忧伤的旋律,加上贴切、朴素的歌词,便成就了这首感人至深的歌曲。作品由木管乐和铜管乐奏出,抒情而婉转,之后以英国管奏出亲切而迷人的曲调,思乡之情表露无遗。作品虽吸取了美国音乐的素材,但音乐始终没有脱离波西米亚音乐的民族性,正如德沃夏克本人对学生所说的:"我不过在写作过程中常联想到美国民间音乐的一种风格而已,我的笔锋始终没有离开波西米亚。"

链接　德沃夏克

图7-6　德沃夏克

德沃夏克(Antonín Dvorak,1841年—1904年),浪漫主义时期捷克民族乐派作曲家。16岁进入布拉格国家管风琴学校,兼任乐队提琴手,1861—1871年间任国家剧院乐队的中提琴师。1892—1895年间,赴美国担任纽约音乐学院院长,期间创作了他全部作品中影响最大的一部交响曲《自新大陆》。1895年回国,1901年任布拉格音乐学院院长。

德沃夏克作为捷克音乐的代表,其作品充满民间音乐的元素,他将民间音乐的典型音调用精练的艺术手法加以处理,曲调优美,节奏丰富,配器生动。创作上虽受勃拉姆斯、拉威尔等人影响较深,并吸收了美国音乐的元素,但作品始终保持本人的鲜明个性,深刻体现波西米亚音乐精神。其代表作除了《自新大陆》外,还有《斯拉夫舞曲》《魔鬼与卡嘉》《水仙女》《野鸽》等。

听与唱:

苏武牧羊

蒋荫棠　词
田锡侯　曲

1=6E 2/4
中速　古朴地

2 5̣ | 6̣2 1̣6̣ | 5̣ - | 5̣6̣ 5̣3̣ | 2 - | 1̣6̣ 1̣3̣ | 2 - | 5̣3̣ 2·3 | 1̣3̣ 2 |

6̣2̣ 1̣6̣ | 5̣ - | (片段)

凤阳花鼓

安徽民歌

1=C 4/4

6 65 3 - | 6 65 3 - | 3· 5 6 i | 65 31 2 - | 1· 2 3 5 |

3 21 2 - | 6 65 35 6i | 65 3 2 - |（片段）

拓展与思考：

1. 试分析、比较唢呐与爱尔兰风笛在音色与表现力方面的异同点。

2. 中国小提琴名曲《思乡曲》和《梁祝》在国际国内舞台上都享有盛名，请分别谈谈你对这两首乐曲的理解和感受。

3. "乡愁"一直是各类艺术形式用以表现的重要题材之一，试以"乡愁"为题，创作一首音乐作品。

4. 除了交响诗之外，单乐章的交响乐作品还有哪些？试举例说明。

5. 试了解黄自、贺绿汀等老一辈音乐家在现代中国专业音乐教育事业中的作用与地位。

第八乐章 永远的时尚,变幻的时尚

主题乐思 舞曲、欧美风格流行音乐、流行歌曲

第一节 舞曲

舞曲是一种以伴随舞蹈的韵律为目的而创作的音乐。在各地古老的民族民间音乐中，均存在数量庞大的舞曲：圆舞曲、萨拉班德、库朗特、恰空、号角舞曲、阿勒曼德、加伏特、基格舞曲、小步舞曲、波洛涅兹舞曲、对舞、波尔卡、玛祖卡、探戈、方阵舞、狐步舞、桑巴舞、伦巴舞、摇摆舞、迪斯科、里尔舞曲、木屐舞曲……这说明舞蹈音乐在乡村集会、民间狂欢和社交场合中的重要地位。

* 听赏 《G大调第五法国组曲》(BW V812)

【例8-1　① 阿勒曼德】

【例8-1　② 库朗特】

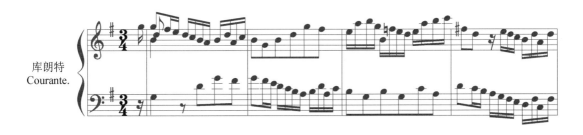

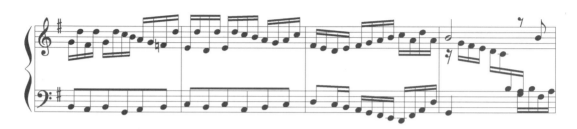

【例8-1　③萨拉班德】

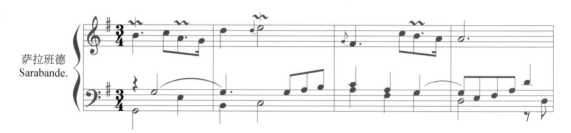

图8-1　巴洛克时期舞蹈

J·S·巴赫的《法国组曲》(France Suites)创作于1722年前后,是由舞曲组成的组曲集。《法国组曲》中的《阿勒曼德》和《萨拉班德》是他一生中写过的同类体裁中旋律最为优美的。六部法国组曲在风格上高度统一,情趣优雅而细致,因风格接近法国作曲家库普兰的风格,后人称之为《法国组曲》。

《G大调第五法国组曲》是《法国组曲》中最脍炙人口的一组。其中的《小步舞曲》已为广大音乐爱好者所熟悉。这套组曲的每一乐章的旋律都非常优美,亲切动听。这部组曲由阿勒曼德、库朗特、萨拉班德、加伏特、布列舞曲、小步舞曲、路尔、吉格几种风格的舞曲组成。

链接　《法国组曲》中不同种类的舞蹈音乐

1. 阿勒曼德舞曲

阿勒曼德舞曲(Allemande),大约于1550年起源于德国,起初是中速的二拍子,步伐简单沉重。到17世纪变成中速四拍子,并正式被取用到组曲的第一乐章,通常后面固定连接库朗特舞曲。而到了18世纪末期则成了快速三拍子。

2. 库朗特舞曲

库朗特舞曲(Courante)于16世纪起源于法国,法语原意为"奔跑",速度较快,如蹦跳般。到17世纪正式被取用到组曲的第二乐章。库朗特逐渐发展为意大利式和法国式,前者曲趣流畅,强音位置经常改变,主旋律常跑到低音部,通常是快速的3/4或者3/8拍;后者情调较为高雅,通常是中速的3/2或6/4拍。

3. 萨拉班德舞曲

萨拉班德舞曲(Sarabande)于15世纪起源于波斯,16世纪流行于西班牙,是一种慢速的三拍子、强音常落在第二拍的舞蹈。起初舞蹈动作比较轻佻,曾遭到西班牙国王禁止。到17世纪变成较为沉重的舞蹈,后来只变成一种音乐曲式,并正式被取用到组曲的第三乐章。由于曲风的沉重,听来总有一种悲伤之感。

4. 小步舞曲

小步舞曲(Menuet)是16世纪起源于法国乡村的舞曲。1650年前后因法王路易十六的提倡成为法国宫廷舞蹈,并很快风行整个欧洲,且演变成优雅的舞蹈,速度中庸。组曲中的小步舞曲通常承接在萨拉班德舞曲之后,且经常是接连两首,小步舞曲Ⅱ像中段(Trio)夹在两遍小步舞曲Ⅰ之间。

5. 吉格舞曲

吉格舞曲(Gigue)原是英国古老的舞曲,17世纪中叶变成一种音乐曲式,后来也演变成法国式和意大利式两种,前者大都是赋格曲式,旋律以宽广的音域上下奔驰;后者大都是和声式急板。共同特点都是极快速的三拍子,通常作为组曲的终章。

6. 加伏特舞曲

加伏特舞曲(Gavotte)原是法国的古舞曲,中速的四拍子,17世纪中叶开始被取用到法国的芭蕾舞剧和歌剧中,巴赫在部分键盘乐组曲和管弦乐组曲中都曾采用它作为一个乐章。

7. 布列舞曲

布列舞曲(Bourree)也是法国的乡间舞曲,快速的二拍子或四拍子,17世纪后也被用在组曲中。

8. 路尔(Loure)

路尔是一种法国的风笛,17世纪时有一种舞曲用这种乐器伴奏,这种舞曲就称为路尔舞曲。这是一种慢速三拍子或中速六拍子舞曲,第一拍很重。

听赏 《春之声》

【例8-2】

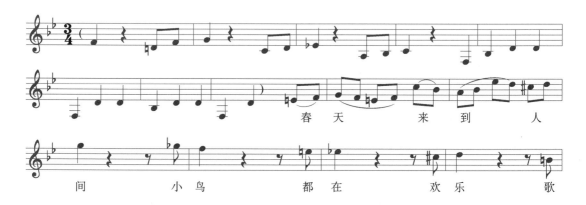

《春之声》是奥地利作曲家约翰·施特劳斯所作的著名圆舞曲。施特劳斯在60高龄时创作了这首充满活力、洋溢着青春气息的作品。作品最早的版本是钢琴曲,那是作曲家在匈牙利参加一次晚会时,受钢琴家李斯特启发而作,之后流行的版本还有声乐曲和管弦乐。作品雅俗共赏、经久不衰,直至今日,一直是维也纳新年音乐会的保留曲目之一。

链接1. 约翰·施特劳斯

图8-2 约翰·施特劳斯

约翰·施特劳斯(Johann Strauss,1825年—1899年),奥地利作曲家老约翰·施特劳斯的长子。约翰·施特劳斯最脍炙人口的作品是维也纳圆舞曲,这是一种结构简单、节奏灵活、旋律优美、感情奔放的音乐形式。1856年起,维也纳圆舞曲风靡欧洲,成为当时社会娱乐的时尚项目。约翰·施特劳斯的代表作有圆舞曲《春之声圆舞曲》《皇帝圆舞曲》《南国玫瑰》《蓝色多瑙河》,以及波尔卡舞曲、进行曲和轻歌剧《蝙蝠》等,被誉为"圆舞曲之王"。

链接2. 圆舞曲

圆舞曲,又称华尔兹,是一种三拍子的旋转的舞蹈。历史上许多著名的音乐家都写过圆舞曲这种体裁,如海顿、莫扎特、贝多芬、舒伯特等。圆舞曲音乐在19世纪达到了鼎盛时期,肖邦、李斯特、柴可夫斯基等人都有许多传世之作。其形式自由,可以是器乐独奏,也可以是

声乐、管弦乐等。19世纪又出现了新的音乐体裁——维也纳圆舞曲,这种音乐节奏上具有一些特殊的弹性,在节奏上形成鲜明的个性化风格。

听赏 《天鹅湖》

《天鹅湖》是俄罗斯作曲家柴可夫斯基最著名的代表作之一。故事取材于俄罗斯古老的童话,由别吉切夫和盖里采尔编剧。该剧的剧情大致是:被魔法师罗德伯特变成天鹅的奥杰塔公主,在湖边与王子齐格弗里德相遇,倾诉自己的不幸,告诉他,只有忠诚的爱情才能使她摆脱魔法师的统治。王子发誓永远爱她。在为王子挑选新娘的舞会上,魔法师化装成武士,以外貌与奥杰塔相似的女儿奥吉莉雅欺骗了王子。王子发觉受骗后,奔向湖岸,在奥杰塔和众天鹅的帮助和鼓舞下,战胜了魔法师。天鹅们都恢复了人形,奥杰塔和王子终成眷属。

《天鹅湖》的音乐像一首首具有浪漫色彩的抒情诗,每一场的音乐都极出色地完成了对场景的抒写和对戏剧矛盾的推动以及对各个角色性格和内心的刻画,具有深刻的交响性。这些充满诗情画意和戏剧力量、并有高度交响性发展原则的舞剧音乐,是作者对芭蕾音乐进行重大改革的结果,从而成为舞剧发展史上一部划时代的作品。

舞剧的序曲一开始,双簧管吹出了柔和的曲调引出故事的线索,这是天鹅主题的变体,它概略地勾画了被邪术变为天鹅的姑娘那动人而凄惨的图景。

【例 8-3 ①《天鹅湖》序曲】

天鹅主题

全曲中最为人们所熟悉的是第一幕结束时的音乐。这一幕是庆祝王子成年礼的盛大舞会,音乐主要由各种华丽明朗和热情奔放的舞曲组成。

【例 8-3 ②《舞会》】

四小天鹅舞也是该舞剧中最受人们欢迎的舞曲之一,音乐轻松活泼,节奏干净利落,描绘出了小天鹅在湖畔嬉游的情景,质朴动人而又富于田园般的诗意。

【例 8-3 ③ 四小天鹅舞】

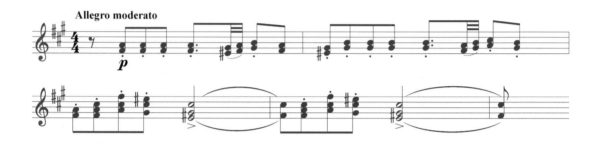

链接　芭蕾

芭蕾起源于意大利,兴盛于法国,"芭蕾"是法语"ballet"的音译。它的词源则是意大利语的"balletto",意为"跳"或"跳舞"。

芭蕾最初是欧洲一种群众自娱或广场表演的舞蹈,在后来的发展进程中形成了严格的规范和结构形式,其主要特征是女演员穿上特制的足尖鞋立起脚尖起舞。作为一门综合性的舞台艺术,芭蕾发源于意大利,17 世纪在法国宫廷形成。法国宫廷芭蕾是在统一的主题下,把歌唱、舞蹈、音乐、朗诵和戏剧情节融为一体。1661 年,法国国王路易十四下令在巴黎创办了世界第一所皇家舞蹈学校,确立了芭蕾的 5 个基本脚位和 12 个手位,使芭蕾动作有了一套完整的动作和体系。

听赏　《自由探戈》

【例 8-4】

这是阿根廷作曲家阿斯特·皮亚佐拉的代表作之一。在传统探戈音乐日趋衰落之际,

皮亚佐拉把当时的探戈音乐、古典音乐、阿根廷民间音乐以及爵士乐等要素综合起来，创立了现代探戈音乐，他自己称之为"新探戈"。1973年，皮亚佐拉移居意大利，开始着手进行为期五年的一系列录音。其中最著名的《自由探戈》(Libertango)为欧洲音乐界广为接受。该作品的大提琴演奏者马友友非常喜爱这位大师的作品，在录制《探戈灵魂》的时候说："探戈不仅仅是舞蹈，它是深渊里的潜流的音乐。因为在阿根廷的演变历程中，探戈已经成了这个国家的灵魂。"

链接1. 皮亚佐拉

图8-3 皮亚佐拉肖像

阿斯托尔·潘塔莱昂·皮亚佐拉(Astor Pantaleón Piazzolla，1921年—1992年)，阿根廷作曲家、班多纽手风琴(Bandoneon)演奏家。他生于阿根廷的意大利裔家庭，1925年随家人来到美国纽约，在那里接触到古典音乐、探戈音乐、爵士音乐等多种风格的音乐，并学习演奏班多纽手风琴。13岁时，得到当时旅美的著名阿根廷探戈音乐演奏家卡洛斯·加德尔(Carlos Gardel)的邀请加入其演奏团，并在其探戈主题的电影中获演一角色。

正是与加德尔共度的这段美好时光使皮亚佐拉体会到了探戈音乐的魅力。1937年，皮亚佐拉家族迁回阿根廷。在传统探戈音乐日趋衰落之际，皮亚佐拉把当时的探戈音乐与古典音乐、阿根廷其他种类的民间音乐以及爵士等要素综合起来，创立一种能表达他理想中的深刻哲理的音乐形式——他称之为"新探戈"(Tango Nuevo)。通过不懈的努力，皮亚佐拉成为阿根廷文化的象征，以及南美音乐史上的重要代表人物。其代表作有：《再会，诺尼诺》《自由探戈》《布宜诺斯艾利斯的玛利亚》《探戈芭蕾》《手风琴与管弦乐队的协奏曲》等。

链接2. 探戈

阿根廷探戈(Tango)发源于阿根廷首都布宜诺斯艾利斯的港口地区。19世纪末，大批非洲、北美甚至欧洲的移民滞留在港口，形成了一个特殊的外来社会群体。他们大多社会地位低下，生活不稳定，在酒吧里靠唱歌、跳舞来消磨时光。阿根廷探戈实际上是这种特殊环境下产生的一种特殊艺术形式，其舞蹈是在米隆加、哈巴涅拉、坎东贝等拉美、非洲等多种民间舞蹈基础上演绎而成的。

阿根廷探戈非常不同于我们看到的国标舞中的探戈表演。它其实是一种唱与跳结合的艺术形式，歌者均为男性，独唱。音乐往往悲伤而阴暗，主要伴奏乐器有手风琴等，探戈特有

的极具煽动性的切分节奏总是给人以心灵的撞击之感。

第二节　欧美风格流行音乐

"流行音乐"(Pop Music)这个术语包括了各种最初由不识字的人们创造的、未被记录下来的"民间音乐"。这里主要指20世纪二三十年代以来凭借录音技术的重大进步而成长起来的新的音乐形式。流行音乐与20世纪城市化进程是分不开的。美国是世界城市化进程最快的国家，因此，发源于美国并且日后不断发展和走向世界的流行音乐，其世界性、都市性和商业性成了它的基本特征，并因此使得它成为20世纪最重要的世界性音乐。

听赏　《乡村路，带我回家》

歌词：
Almost heaven, West Virginia.
就像是天堂，西维吉尼亚州
Blue Ridge Mountain, Shenan doah River.
有蓝色山脊的群山和雪纳杜河
Life is old there, older than the trees.
在那儿生命是古老的，比森林更古老
Younger than the mountains.
但比山脉年轻
Growing like a breeze.
像风一样自在地成长
Country roads, take me home.
乡村小路，带我回家

第八乐章
永远的时尚，变幻的时尚

To the place, I belong.

回到我属于的地方

West Virginia, Mountain Mama.

就是西维吉尼亚州——山脉之母

Take me home, country roads.

带我回家，乡村小路

All my memovies gather round her.

我所有的回忆都围绕着她——

Miner's Lady stranger to blue water.

矿工的淑女、蓝色河流的陌生人

Dark and dusty painted on the sky.

涂满了黑与灰的天空

Misty taste of moonshine.

和朦胧的月光

Tear drops in my eyes.

泪水在我眼眶中打转

I hear her voice in the morning hours she calls me.

清晨时分，我听到她呼唤我的声音

The radio reminds me of my home far away.

广播节目提醒我家还很远

And driving down the road. I'll get a feeling.

在开车的路上，我有一种感觉

That I should have been home, Yesterday, yesterday.

我早该回到家的怀抱

作为约翰·丹佛的代表作，《乡村路带我回家》（Country Road Take Me Home）一改以往歌曲怀乡的虚拟忧伤，而变成对乡村的赞美，对回家的呼唤，因此从众多怀乡的套路中突围，完成对乡村的怀念。

悠闲的非电声化的吉他弹奏，轻柔而抒情的自然唱腔，有章可循的节奏，隐约的女声背景让《乡村路带我回家》成为一代人的心灵奏鸣。这样一个倾心于自然的歌手，也在不断歌

唱他的精神归宿地——洛基山。他创作了《高高的洛基山》和《洛基山组合》,都是在和声结构上尽量做到单一的上乘之作,也彰显出丹佛即兴演奏的惊人功底。

因为即兴,所以自由,所以随意。这正是乡村音乐的诱人之处和美学实践,约翰·丹佛在他的几乎所有的歌曲中都融入了这一点。

链接1. 约翰·丹佛

约翰·丹佛(John Denver,1943年—1997年),生于美国新墨西哥州,是美国乡村音乐史中的代表人物,也是第一位访问过中国的美国乡村歌曲作者和歌手,以演唱歌颂弗吉尼亚山区美丽风光的《故乡路,带我回家》一举成名。1972年因演唱《高高洛基山》进入电视屏幕,成为美国广播公司"午夜特别节目"主持人。因其曲调简朴、优美,内容清新向上,歌词富有诗意和哲理,他在科罗拉多州一带享有"桂冠诗人"的美名。他的吉他弹唱在美国和全世界声誉卓著。世界"歌剧之王"多明戈曾与他合作录过一首二重唱《爱或许是这样》。

链接2. 乡村音乐

乡村音乐成型于20世纪20年代,最初流行于美国南方农村。其音乐风格受英国民谣的影响,音乐旋律较简单,歌词叙事性,整体带有浓厚的乡土气息。通常以独唱为主,伴之以吉他、小提琴、班卓琴等,演出场所远离都市,主要在乡村集市或家中表演。

1927年,卡特家族(Craters)和吉米·罗杰斯(Jimmie Rodgers)的唱片问世,这些作品成为最早的有代表性的乡村音乐的经典。其中,卡特家族比较传统,着重于唱,以曲风谐和、安逸,着眼于家园、信仰等题材赢得听众的喜爱。而罗杰斯则把山村曲调与爵士音乐、夏威夷吉他曲和墨西哥音乐糅合到了一起,创立了形式更为灵活的乡村音乐。

听赏 《温柔地爱我》

【例8-5】

第八乐章
永远的时尚，变幻的时尚

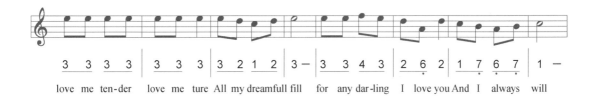

《温柔地爱我》(*Love Me Tender*)是"猫王"普莱斯里最广为流传的名曲之一，音乐旋律悠长而简洁，深情款款。音乐的第二部分，旋律同音反复下的和声配置是本曲最可圈可点之处，其色彩性变化赋予音乐极为人性化的完美感受，由此而成为和声配置学习的经典范例之一。

《温柔地爱我》这首歌是电影《铁血柔情》(1965)的主题歌，由艾尔维斯·普莱斯里主演和主唱；1980年的电影《情暖童心》也用这首歌作为插曲。普莱斯里用这首深沉并充满强烈感情的歌曲不仅打动了电影中的残疾姑娘，给了她生活的勇气和信心，也给观众留下了不可磨灭的印象。

链接 1. 摇滚乐

20世纪50年代开始，流行音乐呈现一种多元化的趋势。随着科学技术的进步，电声乐器的出现以及大批农民涌入城市，给城市的流行音乐注入了丰实的乡村音乐和一些其他民间音乐的新鲜血液，也促进了摇滚的发展。当时有部名叫《一堆混乱的黑板》的电影引起了人们的广泛注意。此片中有一首叫《震动，嘎嘎作响的摇滚》的黑人"节奏布鲁斯"的主题歌，它的流传标志着后来风靡世界的摇滚乐的产生。

摇滚乐的主要音乐风格是黑人音乐与南方白人的乡村音乐的融合。其形式以歌唱为主，音乐用电吉他、萨克斯、电贝司、键盘乐以及爵士鼓伴奏。早期摇滚乐歌手有普莱斯里、贝里、多米诺、刘弗斯、埃弗利兄弟等。1964年，英国"披头士"乐队(亦译作"甲壳虫"乐队)首次在美国做访问演出，引起狂热反应。他们的演唱主要内容是表现爱情，也有反战、反暴力等内容。正好当时美国国内反越战、反种族歧视浪潮涌现，摇滚乐在这一浪潮中起了很大的作用，60年代成长起来的美国人，很少有与摇滚乐不发生联系的。摇滚乐的歌声影响了现代美国人的艺术趣味。70至80年代在美国形成的著名摇滚类型有蓬克、滚石、索尔、重金属、雷普、波普等。摇滚乐的著名歌星有迈克尔·杰克逊、惠特尼·休斯顿等。

链接 2. 艾尔维斯·普莱斯里

艾尔维斯·普莱斯里(Elvis Aaron Presley，1935年—1977年)，昵称"猫王"，出生于美

图8-4 艾尔维斯·普莱斯里（猫王）

国密西西比州的塔佩洛镇，是二十世纪五六十年代著名摇滚歌手。他的唱片销售量超出历史上任何一位歌手，时至今日，已超过100亿张。

普莱斯里自幼受多元音乐因素的熏陶，他将黑人音乐和南方乡村音乐糅合成为一种节奏性很强的摇滚形式，深受青年们的喜欢，他独特而感性的表演形式使听众如醉如狂。当时，猫王以白人身份把黑人节奏布鲁斯音乐介绍给了白人，所承受的压力和获得的成功都是非凡的。他不仅拥有漂亮的容貌、标志性的扭胯动作和出色的舞台表演，更已经异化为那个时代、那代人的代表，使蕴含着巨大潜力的整个年轻一代在他身上找到了精神的共振。

链接3. 甲壳虫乐队

图8-5 甲壳虫乐队成员

1956年，来自利物浦的四个青年工人组成了"甲壳虫"乐队(The Beatles，又有音译名为"披头士")，成员包括约翰·列侬(John Lennon，节奏吉他、键盘乐及主唱)、保罗·麦卡锡(Paul McCartney，低音吉他、键盘乐及主唱)、乔治·哈里森(George Harrison，主吉他、西达琴、钢琴及和音)、林格·斯达(Ringo Starr，负责鼓及和音)。在1962年，他们获得最初的成功，逐渐成为20世纪最知名的英国流行乐队。

从他们身上，可以看到摇滚的火种在保守的英国引发了裂变——在1956—1962年间，他们吸收美国流行音乐的要素，譬如蓝调、节奏蓝调、摇滚，以及恰克·贝瑞(Chuck Berry)、猫王、比尔·哈利(Bill Haley)等人的音乐，发展成一种独具风格的音乐形态。1970年，乐队解散，四人分道扬镳。

甲壳虫乐队的快速走红以及他们对国际流行音乐的影响是史无前例的。即使在他们解散之后，他们的唱片仍不断在发行，他们的歌曲和风格仍盛行不衰。甲壳虫乐队以其反上流社会、反正统艺术的风格，锋利而快捷地接触社会敏感问题的内容，在舞台上那种向世俗挑战的举止，征服了各国青年。

听赏 《多美好的世界》

【例 8-6 《多美好的世界》主旋律】

《多美好的世界》(What a Wonderful World),由美国黑人小号手、歌手路易斯·阿姆斯特朗演唱并于1967年作为单曲发行。阿姆斯特朗用他独一无二的、饱经沧桑的嗓音,歌唱天蓝树绿的世界的美好,而透过这种美好的,却是历经人世百态的感慨、宽容与慈爱——令人感动,又令人伤感。阿姆斯特朗的录制版本于1999年进入格莱美名人堂。

由于这首歌曲一言难尽的情感表达,它被用于电影《早安,越南》的插曲、电影《12只猴子》的片尾曲、电影《雨中的请求》插曲、《北京遇到西雅图》的片尾曲、《海底总动员2》片中插曲等。

链接 1. 路易斯·阿姆斯特朗

路易斯·阿姆斯特朗(Louis Armstrong,1901年—1971年),美国爵士乐小号手、歌手,出身新奥尔良贫民区,自小被其父抛弃。但困窘的生活并不影响少年阿姆斯特朗对音乐的追求,他在社会最底层长大,在少年感化院学会了乐器演奏。之后,18岁的阿姆斯特朗便成为新奥尔良知名小号演奏者,加入当红乐团演出。1922年,加入奥立佛国王(Joe King Oliver)乐团,在前辈奥立佛的指导调教之下,阿姆斯特朗进步神速,逐渐建立起他作为

图 8-6 阿姆斯特朗吹小号照片

一位杰出小号手的地位。阿姆斯特朗的演奏技术无懈可击,还具有十分出色的即兴演奏能力。他在演出中能轻易地演奏出高音 C,并且有时他的演奏中会出现高音 F,这在当时是非常出类拔萃的能力。

阿姆斯特朗是美国爵士音乐史中举足轻重的人物,1931 年,他带领乐团远赴英国和欧洲,在那里取得巨大成功,从此,阿姆斯特朗成为世界公认的爵士乐演奏家。他在 1923 至 1967 年录制的曲目,被业内尊称为"爵士圣经"。同时,阿姆斯特朗还是爵士史上最伟大的歌唱家之一。他演唱的《夏日时光》版本,处理独特,极具个性。他始终关注与观众的沟通与交流,并始终保持他经典的乐观主义笑容。这一切,使得他获得了极好的观众认同。

链接 2. 爵士乐

图 8-7 爵士乐队演出

爵士乐是诞生于美国的一种艺术形式。非洲和欧洲两种迥然不同的音乐要素在美国得以汇合,推动了爵士音乐的兴起。早期爵士乐队演奏的音乐主要是进行曲、灵歌、拉格泰姆。20 世纪 20 年代是真正的"爵士乐时代",爵士乐的全新节奏感掀起了新的狂欢歌舞潮。布鲁斯对于后来流行音乐创作的影响始终存在。后来,"跨步"和"布基伍基"主导了爵士乐的舞台。

爵士乐队常用乐器有:小号、长号、钢琴、爵士鼓、单簧管、萨克斯管等。比较著名的爵士乐演奏家和歌唱家有:阿姆斯特朗(小号)、凡茨·沃勒(跨步风格钢琴演奏家)、艾灵顿公爵(作曲家)、弗兰克·西纳特拉(歌唱家)、宾·克罗斯(歌唱家)、比利·霍力迪等。爵士乐出现的流派有:比博普爵士乐、拉丁美洲爵士乐、冷爵士乐派、西海岸爵士乐;同时也出现了一些著名的乐队和俱乐部。20 世纪 50 年代左右,西方古典音乐开始融入爵士乐,从而使爵士乐成为国际通用的音乐语言。

听赏 《你鼓舞了我》

【例 8-7 你鼓舞了我主旋律】

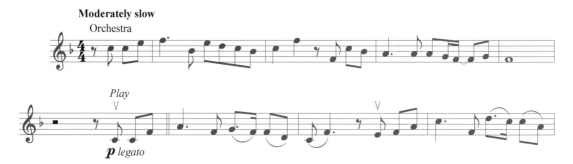

《你鼓舞了我》（You Raise Me Up）由挪威的神秘园乐队（Secret Garden）创作，并于 2001 年发行于专辑《游忆红月》（Once in a Red Moon）中。该曲由神秘园主要成员之一的罗尔夫·拉夫兰作曲，他阅读了爱尔兰作家兼词人布兰登·格瑞翰所著的畅销小说《最白的花》后，颇受感动，邀请布兰登为该曲填词，并由爱尔兰歌手、《大河之舞》的主唱布来恩·肯尼迪和黑人灵乐歌手翠茜·坎柏奈勋演唱。此歌一出，其独特的爱尔兰悲情旋律处理方式、励志的歌词与充沛的情感表达，立刻引起全世界瞩目。已被超过 100 多位世界各地的艺术家演绎，有超过 500 个翻唱版本与改编的器乐版本。

When I am down and, oh my soul, so weary.
当我失意低落之时，我的精神是那么疲倦不堪。
When troubles come and my heart burdened be.
当烦恼困难袭来之际，我的内心是那么负担沉重。
Then, I am still and wait here in the silence.
然而我默默地伫立，静静地等待。
Until you come and sit a while with me.
直到你的来临，片刻地和我在一起。
You raise me up, so I can stand on mountains.
你激励了我，故我能立足于群山之巅。
You raise me up, to walk on stormy seas.
你鼓舞了我，故我能行进于暴风雨的洋面。

I am strong when I am on your shoulders.

在你坚实的臂膀上我变得坚韧强壮。

You raise me up, to more than I can be.

你的鼓励使我超越了自我。

There is no life -

世上没有——

no life without its hunger.

没有失去热望的生命。

Each restless heart beats so imperfectly.

每颗悸动的心也都跳动得不那么完美。

But when you come and I am filled with wonder.

但是你的到来 让我心中充满了奇迹。

Sometimes, I think I glimpse eternity.

甚至有时我认为因为有你我瞥见了永恒。

You raise me up, so I can stand on mountains.

你激励了我, 故我能立足于群山之巅。

You raise me up, to walk on stormy seas.

你鼓舞了我, 故我能行进于暴风雨的洋面。

I am strongwhen I am on your shoulders.

在你坚实的臂膀上我变得坚韧强壮。

You raise me up, to more than I can be.

你的鼓励使我超越了自我。

图 8-8 神秘园唱片封面

链接　神秘园乐队

神秘园(Secret Garden)乐队成立于1994年,由来自爱尔兰的小提琴家菲奥诺拉·雪莉(Fionnuala Sherry)、挪威作曲家洛尔夫·勒夫兰(Rolf Løvland)以及几位志同道合的北欧演奏家共同组成。该乐队成员有共同的哲学理解——每人心中,都有一块隐秘之地,每当痛苦、失望或消沉时,需要抒缓情绪,寻找内心的平静和安慰,这

块藏于内心深处的那块领地,就是"神秘园"。

洛尔夫·勒夫兰是一位非常专业的作曲和制作人,他可以结合最新的制作技术,让自己笔下最优美的旋律呈现最佳效果。菲奥诺拉·雪莉则有着无以伦比的舞台形象。他们之间的共同点,除了共同的哲学理解,就是能单纯地长时间投入音乐创作中,这种敬业精神成为他们成功合作的纽带。

1995年,他们以单曲《夜曲》(Nocturne)赢得了当年欧洲电视歌唱大赛金奖,引起极大轰动。紧随其后,他们推出了第一张专辑《神秘园之歌》(Song From A Secret Garden),又取得空前成功,在美国Billboard新世纪音乐排行榜停留了两年之久。随后20年间发行了《白石》《新世纪曙光》《游忆红月》《大地之歌》《冬日诗篇》等专辑,无一不是畅销作品。神秘园乐队可谓是具有持久艺术生命力的优秀乐队组合。

第三节 中文流行歌曲

中文流行歌曲有着将近一个世纪的历史。随着社会的变革,每个时代都有属于自己的时尚音乐,而时尚也总能不停地更新。它不仅体现了流行音乐的发展历史,也反映了我国社会、政治、经济与文化的变迁过程。

听赏 《男儿第一志气高》

《男儿第一志气高》是积极宣传和推行"军国民教育"的代表性歌曲之一,这首歌是"学堂乐歌之父"沈心工先生1902年留学东京时的处女作,也是第一首学堂乐歌。该曲原名《体操—兵操》,歌词通俗亲切,便于理解。

【例8-8】

1904年，沈心工把此歌收入自己所编的《学校唱歌集》。出版后，此歌不胫而走，家喻户晓。1906年，李叔同在《昨非小录》一文中描摹了《男儿第一志气高》的流行盛况："学唱歌者音阶半通，即高唱《男儿第一志气高》之歌；学风琴者手法未谙，即手弹'5566553'之曲。"

链接 1. 沈心工

图8-9 沈心工

沈心工(1870年—1947年)，最早认识到音乐在国民教育中的重要性，并付诸实践，努力普及音乐教育的杰出代表。李叔同说他是"吾国乐界开幕第一人"，确实是十分恰当的。沈心工在音乐教育方面的杰出贡献，就是在新式学堂中推广乐歌，后来乐歌在各个学校蔚然成风，人们就称之为学堂乐歌。

沈心工编写的乐歌有光绪三十年出的《学校唱歌集》三册，民国元年重新编定《学校唱歌集》六册，次年又编《民国唱歌集》四集。这些乐歌的内容都是健康向上的，比如学习欧美科学文明，富国强兵抵御外侮等。代表性的作品有《黄河》《爱国》《从军》《缠足苦》《女子体操》《地球》《电报》《赛船》《竹马》《革命军》等。他编的乐歌，大部分采用现成曲调填词，如《女子体操》的曲调采用莫扎特的《各种小鸟尽来到》，《缠足苦》采用的是《孟姜女小调》，《采茶歌》用的是《凤阳歌》曲调，他很注重使歌词与原有曲调的配合相得益彰。

链接 2. 学堂乐歌

"学堂乐歌"是指清朝末年、民国初年的校园歌曲,"学堂"、"乐歌"是当时对学校和校园歌曲的称呼。学堂乐歌在我国近现代音乐史上占有很重要的地位,在当时学校甚至社会十分流行。

这种音乐形式,是我国清末民初新型学校教育改革的具体产物之一,最初是"维新派"领袖康有为于1898年5月向光绪上书提出的。一些拥护教育、音乐改革的爱国知识分子如萧友梅、沈心工、曾志忞、李叔同等,先后主动到日本考察日本在"明治维新"后积极开展的新型学校唱歌的经验、方法和学习西洋音乐知识技能,以便在国内效法推行。

1902年(光绪二十八年),清政府颁布《钦定学堂章程》,确定新兴学堂开设"乐歌"一科。1903年颁布的《重订学堂章程初级师范学堂课程规定》中,音乐又被列为必设课程之一。1903年,沈心工首先在上海南洋公学附属小学、龙门师范、务本女塾等校进行学堂乐歌具体实践的实施,迅速引起广泛的社会影响。许多拥护、推行改革的知识分子主动编写乐歌,以便通过乐歌的习唱,对年轻的学生灌输新的民主主义启蒙教育,一时间大批各式各样的提供新学堂习唱的唱歌本、乐歌教材等纷纷得以出版发行。1909年,《修正初等小学课程》进一步规定,凡初等小学堂中必开设乐歌课,高等小学堂中需增设乐歌课。学堂乐歌被认为是中国现代音乐教育的开端,也是中国现代教育的开端。因此,学堂乐歌首先是一种教育改革和资本主义思想启蒙教育的历史现象,曾有许多仁人志士对此寄予深厚的期望,丰子恺就曾希望:"安得无数优美健全的歌曲,交付与无数素养丰足的音乐教师,使他传授给普天下无数天真烂漫的童男童女?假如能够这样,次代的世间一定比现在和平幸福得多。"

听赏 《走在乡间的小路上》

【例8-9】

1=C 2/4

| 3· 3 | 3 66 | 1 65 | 6 — | 6 66 | 6 61 | 2 23 | 2 — |
| 走 在 | 乡 间 的 | 小 路 | 上, | 暮 归 的 | 老 牛 | 是 我 | 伴, |

| 33 35 | 4 4 | 3 321 | 2 — | 7 76 | 5 5 | 6 77 | 65 6 — |
| 蓝天配朵 | 夕 阳 | 在 胸 膛, | | 缤纷的 | 云 彩 | 是 晚 | 霞 的 衣 裳。 |

链接　校园歌曲

20世纪70年代中后期,台湾地区校园民歌运动兴起,中文流行音乐进入到新的发展阶段。台湾地区校园民歌开创一代新风,对80年代中期中文流行音乐的崛起和大众音乐文化的发展格局产生了深刻的影响。至今人们仍耳熟能详的歌曲有:《乡间小路》《赤足走在田埂上》《外婆的澎湖湾》《蜗牛与黄鹂鸟》《兰花草》《小茉莉》《踏浪》《橄榄树》《欢颜》等。

＊听赏　《甜蜜蜜》

【例8-10】

链接1. 港台地区流行歌曲

20世纪40年代,上海的一批影星与流行歌星周璇、姚莉、白光、龚秋霞、张露、吴莺音、秦燕等,作曲家陈歌辛、姚敏、李厚襄等相继南下香港,使香港的歌坛突然热闹起来,并在很短的时间内征服全港以及东南亚各地。

20世纪50年代以前,香港人的娱乐生活主要是观赏粤剧,茶楼酒肆均有粤剧表演,深受港人喜爱。粤剧清唱一般安排在下午时间,茶楼大厅内设一舞台,由粤剧女伶轮流清唱,由广东民间乐队伴奏。

自从大批上海歌星南下香港,电台开始传播上海流行歌曲,一时间,《夜来香》《夜上海》《何日君再来》等歌曲在香港颇为流行。受此冲击,传统的粤剧女伶清唱开始衰落,不几年竟接近消失殆尽。香港歌坛被上海流行歌曲所占领,并从此发展壮大。

在海派流行歌曲的基础上,香港歌手自创自唱的粤语流行歌曲开始出现,而且使用当时流行于欧美乐坛的电声乐器伴奏,产生了气象一新的感觉。这种流行曲很快就风靡全港,并流行到东南亚各地。当时的粤语流行歌星有罗文、汪明荃,后来又出现了谭咏麟、陈百强、张学友、梅艳芳、叶倩文等多人,流行歌曲有《万水千山总是情》《漫步人生路》《你知我知》《上海滩》等。

1967年开始,台北出现了一位杰出的流行歌曲新星邓丽君,迷住了港台地区及东南亚的华裔族人。《小城故事》《月亮代表我的心》《绿岛小夜曲》等国语流行歌曲进入港台地区普通老百姓家庭,也使流行歌曲在港台地区及东南亚人口众多的地区遍地开花,蓬勃发展。

链接 2. 邓丽君

图 8-10 邓丽君

邓丽君(1953年—1995年),中国台湾著名流行歌手,她的演唱代表了20世纪70年代中期至80年代初期亚洲流行音乐的较高水平。她的作品由三部分构成:历史上的经典作品、日本同期流行音乐、中国台湾同期创作。她童年时代熟习黄梅戏,演唱中融合了戏曲行腔的韵味,深具乐感,同时也加入了西方流行音乐元素。逢中国的改革开放之初,邓丽君的歌曲风靡全国。她的演唱流畅自然,表现力丰沛,中国大陆80年代女歌手几乎都受到了她的影响。从这个意义而言,邓丽君的歌起到了一定的启蒙与借鉴作用。

听赏 1 《绿叶对根的情意》

【例 8-11】

1=E 4/4

1̇ 1̇ 1̇ 1̇ 1̇ 6 7 1̇· 6 7 | 1̇ 1̇ 1̇ 4 4 — | 7 7 7 7 7 6 5 7· 6 7 |

1.2. 不 要 问 我 到 哪 里 去, 我 的 心 依 着 你; 不 要 问 我 到 哪 里 去, 我 的

```
#2 2227 6 6 #5 — | 4 4 4 4  2 2 1 7·6 | #5 6 7·  7 — ‖
春 风 中 告 别 了 你,    今 天 这 方    明 天 那 里。
如 果 我 在 风 中 歌 唱,  那 歌 声 也    是 为 着 你。

6 6 6 3 — | 3 2 2 2  2 2 3 4  4· | 3 2 1  1 1 1 2 3  3· |
情   牵 着 你。   我 是 你 的  一 片 绿 叶,  我 的 根   在 你 的 土 地,
             无 论 我 停 在  哪 片 云 彩,  我 的 眼   总 是 投 向 你,
```

《绿叶对根的情意》是谷建芬于1987年创作的歌曲。这首歌用象征的手法,含蓄地抒发了对祖国的依恋之情。作曲家用音乐"表达自己对生活的态度,对世界的感觉"。演唱者毛阿敏凭借此曲,在贝尔格莱德流行音乐比赛中获得大奖。

听赏2 《黄土高坡》

【例8-12】

```
1=E 4/4

(2 — — —) | 2 2 2 2  5 2 5 | 5· 4 3 2 — | 4 4 3 2  2 1 2 | 2 — — — |
          我 家 住 在 黄 土 高 坡,    大 风 从 坡 上 刮 过,
          我 家 住 在 黄 土 高 坡,    日 头 从 坡 上 走 过,

2 2 2 5 5 | 5·5  2 5  #4 5·1  1 7 | 6·5  6 2   6 7 6 | 5 — — — |
不 管 是 西 北 风 还 是 东 南 风,         都 是 我 的   歌 我 的 歌。
      (2 5)              (5 1  7)
照 着 我 窑 洞 晒 着 我 的 胳 膊,         还 有 我 的   牛 跟 着 我。
```

这首歌吸收西北民歌元素,让歌曲成了深层次演绎故事内容的工具。一曲《黄土高坡》在全国掀起了"西北风"的狂潮。

第八乐章
永远的时尚，变幻的时尚

听赏3 《千万次地问》

【例8-13】

1=A♭ 4/4

```
G
|: 6 5 5 0 1 1 | 4·3 0 2 1 | 1 0 0 0 | 6 5 5 0 1 4·3 3 2 1 |
   千万里  我 追寻  着  你，      但是 你 却 并 不 在
   我今生  看来注定  要 独行，    这热情 已 被 你 耗

2 - 0 0 | 6 5 5 0 1 1 | 4·3 3 2 1 | 1 1·5 6̇ - |
意，    你不像  是  在 我   梦里，
尽，    我已经  变得 不 再   是 我，

4·3 4 0 3 4 | 1̇·1̇ 1̇ 1̇ | 6̃ 5̇ - - - |
在 梦里  你是 我的   唯  一。
可是你  却 依然   是  你。
```

《千万次地问》是刘欢的经典保留曲目之一，这首歌曾作为电视连续剧《北京人在纽约》的主题歌流行一时。在流行音乐的基调上，配器展示了交响性的宏伟气概。

听赏4 《青藏高原》

【例8-14】

1=E 4/4

```
  f
| 3 3 6 7 6 6 - | 7 6 7 5 3 3 2 3 - | 3 3 5 6 7 5 3 2 |
1.是谁 带 来  远古的 呼   唤，  是谁 留   下
2.是谁 日 夜  遥望着 蓝   天，  是谁 渴   望

| 3 2 3 1 6 6 5 6 - | 6 1 6 2 2 3 6· | 6·7 5 3 3 2 3 - |
  千年的 祈 盼，  难道说 还有  无 言  的 歌，
  永久的 梦 幻，  难道说 还有  赞 美  的 歌，
```

《青藏高原》创作于 1994 年,是电视剧《天路》的片头主题歌。剧中的"天路"是指从格尔木到拉萨的青藏公路。这首歌不同于歌唱西藏风光的作品,它通过人对高原的抒怀,追求天人合一的意境。音乐中吸收了西藏民歌的素材,歌中天的圣洁和人对高原的赞美融合在一起,给人以净化心灵之感。

听赏 5 《从前慢》

【例 8-15】

这是一首淡然的小歌,作词木心,作曲刘胡轶,改编自木心的诗歌《从前慢》。作曲者觉得诗歌本身即已意味深长,旋律不必太华丽而转移注意力,应预留更多空间让听众感受诗的意境——于是,便有了歌淡如菊。

木心擅长小诗或汉俳类诗体,语言浸着"五四"新文学的滋味,意象透着"从前"词与物的美。这首《从前慢》,有很多隐喻:"第一好在意象,比如钥匙和锁、日色和车马邮件;第二好在意思,与一个愈来愈快的世界相比,从前的慢直接转化成一种美、一种好、一种朴素的精致、一种生命的哲学。"

木心的诗改编成歌之后,淡淡地,在悠然的吟唱中,令人心生欢喜。文学可以随"唱"而"读",成为一种"读的歌曲":

"记得早先少年时

　　大家诚诚恳恳

说一句　是一句

清早上火车站

长街黑暗无行人

卖豆浆的小店冒着热气

从前的日色变得慢

车,马,邮件都慢

一生只够爱一个人

从前的锁也好看

钥匙精美有样子

你锁了　人家就懂了"

……

链接　大陆流行歌曲

　　1979 年,中国新时期流行音乐文化开始在广东萌生。港台地区流行音乐对日后大陆流行音乐的发展有着深远的影响,通过电视剧插曲如《万里长城永不倒》《万水千山总是情》等的流传,人们的音乐审美开始产生转变。当时影响全国流行音乐走向的重要推手,是中央电视台春节联欢晚会,一些歌曲如奚秀兰的《阿里山的姑娘》、张明敏的《我的中国心》等因此得以广泛流传。

　　与这些歌曲相呼应,一批作曲家与歌手也正在成长起来。一大批优秀的歌曲开始流行。1984 年,中央电视台推出流行音乐专题节目《九州方圆》,培养并推出了一批优秀的新作者。1986 年,集体演唱的流行歌《明天会更好》《让世界充满爱》大获成功,音乐产业的发展也陡然加快了步伐,创作、演唱、录音、制作、出版、发行、演出,各个环节都在飞快地运转。期间,音乐风格的转换与变化也出现了频率加快的趋势:北方民间音乐素材、摇滚乐配器手法的应用、强烈的文化批判意识和高亢激越的演唱风格轮流交替。1989 年海外音像制品开始正式引进、卡拉 OK 的引进和传媒的市场化,迅速地造就了中国第一次追星族的狂热,并全面地把港台地区歌星推向大陆。流行音乐的商业机制开始日趋成熟。

听与唱：

今夜无眠

朱 海 词
孟卫东 曲

$1=C$ $\dfrac{6}{8}$

(片段)

爱的箴言

罗大佑词曲

$1=F$ $\dfrac{4}{4}$

(片段)

拓展与思考：

1. 请评价学堂乐歌在中国国民音乐教育中所起的作用。

2. 曾有观点认为：流行的东西没有长久的生命力。试问：时尚与流行是否都属过眼烟云？

3. 试从美国流行音乐排行榜中了解在近 50 年里音乐风格的变化与发展趋势。

4. 试与同学分享最令你感动的中国流行歌曲。

后记 HOUJI

党的二十大报告明确指出,要"加强教材建设和管理"。2023年12月,《教育部关于全面实施学校美育浸润行动的通知》颁发。习近平总书记在北京育英学校考察时指出:"要坚定文化自信,把自己好的东西坚持好,把国外好的东西借鉴好,与时俱进、开放发展,让孩子们有更广阔的眼界、更开阔的思路、更开放的观念。"因而,本教材从音乐教育出发,顺应时代发展大潮,努力为做好全民音乐美育工作尽一点微薄之力。

《大学音乐鉴赏》是一本写给青年学生、音乐爱好者们的书,希望大家通过阅读与聆听,去探究丰富而多元的音乐世界。

首先,任何一种音乐教育,都包含两层含义:一是关于音乐的教育,通过学习,懂得音乐的基本要素、形式、作家作品,假如有条件(或创造条件),最好还能参加各种形式的音乐实践;二是通过音乐学习而获得的教育,包括人文素养的培养,精神世界的充实,家国情怀的激励,团队精神的建立等等。

在本教材中,我们展示了世界各地不同时期、不同形态的音乐,让年轻的学生们感受到音乐世界的丰富性与多元性。这本教材共分八章二十四节,每章一个人文主题,均围绕着人与人、人与自然、人与社会之间的关系;而每节则从音乐本体层面切入,这里的技术更多地是与人文主题结合,使之更为人性化,从而使技术变得生动鲜活,不那么晦涩艰深。

感谢编写组的同仁们。经过十多年时光变迁,我们曾经合作的书,依然是过去美好时光的见证。

愿读者们在本教材中,感受音乐的深情与世界的美好。

<div style="text-align: right;">
余丹红

2024年1月,上海
</div>